LES JEUX DE L'ENFANCE

A L'ÉCOLE ET DANS LA FAMILLE

OUVRAGES DE LA MÊME LIBRAIRIE

Fablier des écoles primaires (Le), ou **Choix de fables** à la portée des enfants, par J.-G. ETIENNE; nouvelle édition, revue, modifiée et augmentée. 1 vol. in-18, cart. . . . » 65

Instruction civique d'après le programme du 18 janvier 1887 pour les écoles primaires ; par A. ARMBRUSTER, chargé des fonctions d'inspecteur d'académie, membre du Conseil supérieur de l'instruction publique, et ANT. NUSBAUMER, ancien professeur ; publication comprenant 3 volumes, pouvant servir de livres de lecture :
— *Cours élémentaire*, 2ᵉ édition. 1 vol. grand in-18, broché. » 20
— *Cours moyen*, 3ᵉ édition. 1 vol. grand in-18, broché. » 85
— *Cours supérieur*, répondant également aux derniers programmes des cours complémentaires et des écoles primaires supérieures. 1 vol. grand in-18, cart. 1 20

Livre des petits enfants (Le), premier livre de lecture courante, faisant suite à toutes les méthodes de lecture ; avec gravures dans le texte ; par S.-A. NONUS, inspecteur de l'instruction primaire, lauréat de diverses sociétés. 3ᵉ édition. 1 vol. in-18 raisin, cart. ». 60
Cet ouvrage contient : 1° exercices d'une syllabe ; 2° exercices d'une et de deux syllabes ; 3° exercices d'une, de deux et de trois syllabes ; 4° exercices divers.

Morale et instruction civique, par demandes et par réponses, d'après le programme du 18 janvier 1887 ; à l'usage du cours moyen des écoles primaires et des aspirants et aspirantes au certificat d'études primaires ; ouvrage renfermant des exercices de lecture ou de récitation et des devoirs de rédaction ; par N. CAPPERON, instituteur. 1 vol. in-18 raisin, cart. » 90

Mosaïque des écoles et des familles (prose et poésie), livre de lecture, de récitation, d'éducation morale ; par LOUIS COLLAS ; 4ᵉ édition, modifiée et augmentée. 1 vol. de 336 pages, in-12, cart. 1 50
— relié en toile. 1 80
La *Mosaïque des écoles* a obtenu : 1° une médaille d'honneur de la *Société libre d'instruction et d'éducation* ; 2° une médaille d'argent de la *Société protectrice des animaux* ; 3° une médaille de bronze de la *Société pour l'instruction élémentaire*.

Récitations choisies à l'usage de la classe enfantine et du cours élémentaire des écoles primaires, des pensions, etc. ; par P. HORRÉARD, instituteur. 1 vol. grand in-18, cart. » 40

Récitations choisies à l'usage du cours moyen et du cours supérieur des écoles primaires, des pensions, etc., avec notes ; par P. HORRÉARD, instituteur. 1 vol. grand in-18, cart. » 80

Agriculture par demandes et par réponses (Petite), ou Nouveau catéchisme agricole des écoles primaires rurales ; ouvrage dédié à tous les comices agricoles de la France et des

LES
JEUX DE L'ENFANCE
A L'ÉCOLE ET DANS LA FAMILLE

PAR

AUGUSTE OMONT

ANCIEN PROFESSEUR D'ÉCOLE PRIMAIRE SUPÉRIEURE

DIRECTEUR D'ÉCOLE

Ouvrage renfermant 21 gravures

———✳———

PARIS

LIBRAIRIE CLASSIQUE INTERNATIONALE

A. FOURAUT

47, RUE SAINT-ANDRÉ-DES-ARTS, 47

1894

OUVRAGE DE LA MÊME LIBRAIRIE (Suite)

colonies; par D. PUILLE (d'Amiens), professeur de sciences physiques et de mathématiques, avec la revision de MM. JARRE et AUCLERC, présidents de comices agricoles; nouvelle édition, revue avec soin et augmentée de plusieurs leçons sur le phylloxera. 1 vol. in-18, cart. » 80

Cet ouvrage, qui a valu à son auteur une médaille d'or de la Société des sciences de Paris, est recommandé par un grand nombre de comices agricoles aux directeurs d'écoles rurales.

Horticulture des écoles primaires (L'). — Légumes, fruits et fleurs de pleine terre, — avec 59 figures dans le texte et un plan de jardin; par H. BILLIARD, chef d'institution. 2ᵉ édition, revue et corrigée. 1 vol. in-12, cart. . . . 1 »

Manuel élémentaire et classique d'agriculture, d'arboriculture et de jardinage, suivi d'un spécimen d'écritures pour la comptabilité rurale et de maximes et proverbes agricoles; ouvrage renfermant 178 figures dans le texte; par LOUIS GOSSIN, ancien élève de Grignon, cultivateur, professeur à l'Institut normal agricole de Beauvais, chevalier de la Légion d'honneur; 16ᵉ édition, revue et augmentée par M. CHARLES GOSSIN, professeur à l'Institut normal agricole de Beauvais. 1 vol. in-12, cart. 1 30

Sciences naturelles (Éléments usuels des) — zoologie, botanique, minéralogie et géologie, — suivis des premières notions de physique et de chimie; à l'usage des écoles primaires, des écoles primaires supérieures, des écoles normales primaires, des pensions, etc.; par L. POURRET : ouvrage renfermant 253 figures par L. TOTAIN. 1 vol. de 392 pages, in-12, cart. 2 »

Conférences sur l'hygiène, suivies de *Notions de médecine usuelle*; avec figures dans le texte et questionnaires; à l'usage des écoles primaires, des pensions, des familles, etc.; par F. OMOUTON, docteur en médecine, officier de l'Instruction publique, etc.; 4ᵉ édition, revue et augmentée. 1 vol. in-18 jésus, cart. 1 30
— relié en toile. 1 50

Tout exemplaire non revêtu de la griffe de l'éditeur sera réputé contrefait.

AUX ENFANTS

Mes petits amis,

Ce petit livre est écrit pour votre amusement.

Vos parents et vos maîtres, qui vous aiment beaucoup, vous donnent chaque jour une heure pour vous récréer. Ce n'est point du temps perdu, si vous l'employez à bien jouer : même au jeu, les instants sont précieux. Je connais de vilains petits garçons qui, durant toute la récréation, demeurent adossés à un mur, les mains dans les poches, sans faire aucun mouvement. Ils causent peu, ou, s'ils ouvrent la bouche, c'est pour médire de leurs camarades ou de leurs maîtres. Jamais ils ne sont satisfaits ; ils boudent continuellement. En classe, ils restent assis sans cœur ni courage à la besogne ; un peu plus, ils dormiraient, et leurs professeurs ont toutes les peines du monde à secouer leur apathie. Aussi les instituteurs disent souvent: *L'élève qui ne joue pas ne travaille pas.*

La conduite de ces enfants maussades et grincheux n'est pas meilleure dans leur famille ; ils sont

intraitables ; tout les choque, tout les dérange. Leurs bonnes mères font l'impossible pour les distraire ; elles achètent de beaux ouvrages, des jouets d'un prix élevé; le tout en vain. Ces petits messieurs ouvrent le livre nonchalamment, ils bâillent, ils s'ennuient.

Mes petits amis, ne suivez pas leur exemple : vous seriez très malheureux. Le jeu est utile à tous les âges, mais surtout au vôtre. *Au jeu, on acquiert la souplesse du corps, l'agilité des membres, l'adresse de l'œil et de la main ;* l'esprit se repose, les petits soucis disparaissent, et la reprise du travail se fait gaiement ensuite.

Vous trouverez, dans cet ouvrage, un assortiment complet de jeux; il y en a pour les petits et pour les grands, pour les filles et les garçons, pour l'école et la maison. Vous pourrez faire votre choix.

>Venez, enfants ! A vous jardins, cours, escaliers.
>Ébranlez et planchers, et plafonds et piliers.
>Que le jour s'achève ou renaisse,
>Courez et bourdonnez comme l'abeille aux champs.
>Ma joie et mon bonheur, et mon âme et mes chants,
>Iront où vous irez, jeunesse.

<p style="text-align:right">(Victor Hugo.)</p>

Et maintenant courez, sautez, dansez, devenez des enfants robustes, capables d'être un jour de laborieux ouvriers et de bons soldats.

LES JEUX DE L'ENFANCE

A L'ÉCOLE ET DANS LA FAMILLE

PREMIÈRE PARTIE
JEUX EN PLEIN AIR

CHAPITRE PREMIER
JEUX D'ADRESSE

FIG. 1.

1. — La balle aux pots.

Sur une place bien unie, on creuse autant de trous ou *pots* qu'il y a de joueurs, dont le nombre ne doit pas dépasser dix. Ces pots, placés à un décimètre l'un de l'autre, doivent être assez profonds pour que a balle puisse facilement y pénétrer. On les entoure d'une circonférence de deux à trois mètres de rayon. Le cercle ainsi formé se nomme *camp*.

Chaque joueur prend le pot qui lui est assigné par le sort. Le sort désigne également celui qui devra rouler la balle le premier.

Ces conditions remplies, tous les joueurs se mettent dans le camp, excepté le *rouleur*, qui, placé à une distance de quatre mètres environ, lance la balle en face des pots.

Le propriétaire du trou dans lequel la balle est tombée doit s'en saisir immédiatement, pour la lancer sur ses camarades, qui tous ont déjà pris la fuite. S'il réussit, on marque un mauvais point au joueur qui s'est laissé toucher, en mettant un petit caillou dans son pot. Au contraire, on marque un point à celui qui frappe, quand il a manqué son coup.

Si le rouleur ne parvenait pas à mettre la balle dans un des pots, après l'avoir lancée trois fois consécutivement, il aurait un mauvais point.

Tous les joueurs sont *rouleurs* à tour de rôle.

Tout joueur ayant trois pierres dans son pot est mis en dehors du camp. Le gagnant de la partie est celui qui reste le dernier sans avoir atteint le maximum de mauvais points. Sa récompense consiste à *fusiller* ses camarades, c'est-à-dire à les faire mettre à dix pas de lui, et à leur envoyer sur le dos trois coups de balle.

2. — La crosse ou criquet.

Les joueurs ne peuvent être que deux. Ils enfoncent d'abord en terre deux piquets à environ vingt centimètres l'un de l'autre (fig. 2). A cinq mètres de ces deux piquets, et perpendiculairement au milieu de la droite qu'ils déterminent, ils marquent un but.

L'un des joueurs, posté en avant des piquets, saisit sa crosse, sorte de bâton légèrement recourbé à sa base ; l'autre joueur, placé à environ dix mètres des piquets, lance la balle entre ceux-ci, pour l'y faire passer. Le *crosseur* la frappe alors avec sa crosse et l'envoie le plus loin possible. Pendant que son adversaire court après la balle, le crosseur doit toucher le but avec sa crosse et revenir au plus vite à son poste de défense ; car, pendant sa courte absence, son partenaire, après avoir ramassé la balle, pourrait la faire passer entre les piquets.

Ils continuent ainsi, l'un à jeter la balle, l'autre à la renvoyer, en faisant à chaque fois une petite excursion jusqu'au but. Les rôles sont changés quand la balle est parvenue à franchir l'intervalle compris entre les deux piquets.

3. — Le massacre des innocents.

Les *innocents*, c'est-à-dire tous les joueurs, se divisent en deux camps égaux en nombre. Les joueurs de chaque camp se placent sur une même ligne droite, en ouvrant les jambes et en tendant les bras horizontalement. Les deux camps sont distants d'environ dix mètres et se font face.

L'un des joueurs prend une balle, peu dure, et la lance sur un des joueurs du camp opposé, pour le *démolir*. Il est expressément défendu de viser à la tête. Tout élève touché au tronc est déclaré *mort* ; s'il est touché à l'un des quatre membres, ce membre est *mort* et doit disparaître. Si c'est le bras qui est *tué*, on le laisse tomber dans le rang ; si c'est une jambe, il faut la soulever et rester debout sur la jambe *vivante*.

Le joueur du second camp qui se trouve le plus près de la balle la ramasse et cherche à son tour à *démolir* un adversaire du premier camp.

Le jeu se continue ainsi jusqu'à ce que tous les joueurs d'un camp soient *morts*. Il est bien entendu qu'on ne doit pas frapper sur les morts. Celui des joueurs du camp gagnant qui n'a pas été blessé ou qui l'a été le moins est chargé de ressusciter tous les morts du camp battu. Pour cela, il les fait mettre debout sur un seul pied ; puis, se plaçant à dix pas d'eux, il leur envoie un coup de balle en plein dos. La partie peut alors recommencer.

4. — La rangette.

Les billes formant l'enjeu de chaque joueur sont mises sur une ligne droite tracée sur le sol dans l'intérieur d'une figure géométrique quelconque, soit ici un triangle (fig. 3). Les joueurs, en nombre indéfini, mais non supérieur à six, déterminent

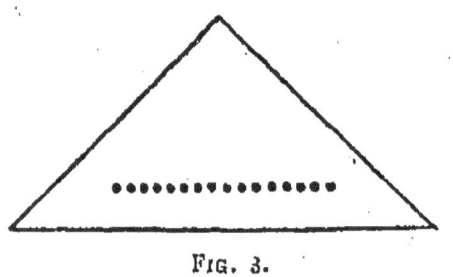

Fig. 3.

d'abord qui sera premier. Pour cela, ils lancent une bille, un peu plus grosse que les autres, le plus près possible d'une ligne tracée sur le sol.

Chacun alors, dans l'ordre assigné par son adresse, se place à une distance de trois mètres de la figure géométrique, et essaye de faire sortir les billes qui s'y trouvent. Toutes celles qui sortent lui appartiennent.

Quand toutes les billes ont été enlevées, le jeu recommence de la même façon.

5. — La balle cavalière.

Les joueurs, en nombre pair, se divisent en deux roupes : les *chevaux* et les *cavaliers*. Le sort désigne

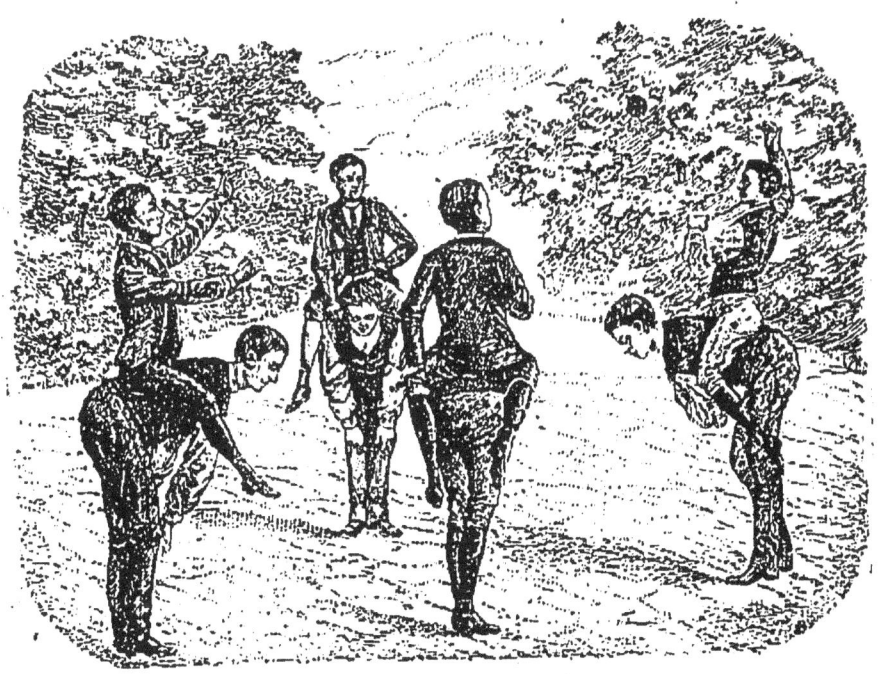

Fig. 4.

ceux qui doivent commencer à être chevaux. Au cri *A cheval !* les cavaliers montent sur leurs chevaux

respectifs et font placer leurs montures en cercle à une distance moyenne de trois mètres les unes des autres. Un des cavaliers lance alors la balle à son voisin de droite (fig. 4), celui-ci au suivant, et ainsi de suite.

En faisant le tour du cercle, la balle est exposée à tomber. Dans ce cas, tous les cavaliers se sauvent, et l'un des chevaux, s'emparant vivement de la balle essaye d'en frapper un des cavaliers. S'il réussit, tous les rôles sont changés : les beaux cavaliers se voient transformés en vulgaires chevaux de selle. Si, au contraire, il a manqué son coup, lui et les siens continuent à être chevaux.

6. — La balle en l'air.

Ce jeu demande au plus trois joueurs. C'est le sort qui désigne la place de chacun. Le premier lance la balle à une hauteur indiquée d'avance, telle que celle d'un mur, d'un étage, etc. Le nombre de fois qu'il reçoit la balle dans ses mains lui fait autant de points. Lorsqu'il l'a laissé tomber, le deuxième joueur s'en empare et fait le même exercice. Le gagnant est celui qui arrive le premier à faire le nombre de points fixé d'avance.

7. — Le biribi.

Deux ou trois joueurs suffisent pour ce jeu. Trois petits cylindres en bois (fig. 5) sont placés latéralement à huit à dix centimètres l'un de l'autre. Le premier joueur désigné par le sort se met à quatre à cinq mètres des cylindres, sur lesquels il

Fig. 5.

lance successivement des palets dont il est muni. Chaque fois qu'un cylindre tombe, il compte au joueur pour un point. La partie est ordinairement de douze points. Le premier joueur qui arrive à ce nombre gagne les enjeux de ses camarades.

8. — La bloquette.

La *bloquette* est un trou creusé dans le sol à une profondeur de cinq centimètres environ. Un but est tracé à trois mètres de la bloquette.

Il n'y a généralement que deux joueurs. Le premier prend dans sa main droite un nombre pair de billes, et, se plaçant au but, il les lance dans la direction de la bloquette. S'il réussit à les mettre toutes dans la bloquette, il gagne à son adversaire un nombre égal de billes. Si le nombre des billes entrées dans le trou est pair, il gagne ce même nombre de billes. Si le nombre de billes est impair ou si aucune bille n'a pu pénétrer dans la bloquette, il perd la totalité de son enjeu.

Inutile d'ajouter que chaque joueur *bloque* à son tour.

9. — La tapette.

Deux ou trois joueurs au plus se placent à deux mètres d'un mur sur lequel ils ont tracé à la craie, à un mètre du sol, une ligne droite horizontale.

Le premier joueur lance sur le mur, au-dessus de la ligne blanche, une bille qui rebondit et tombe par terre. Le deuxième joueur procède comme le premier, mais il tâche que sa bille, en retombant, touche celle

de son adversaire. S'il réussit, il ramasse les deux billes ; dans le cas contraire, le troisième joueur frappe à son tour le mur avec une bille et essaye d'être plus heureux.

Il arrive souvent que toutes les billes des joueurs sont lancées sans résultat. Alors le premier ramasse la bille la plus éloignée du mur et continue le jeu. Le second l'imite, et ainsi de suite à tour de rôle.

10. — La chique.

Les joueurs sont en nombre pair et associés par groupes de deux. Ils pratiquent dans un sol battu un pot de cinq centimètres de profondeur (fig. 6). A trente centimètres de ce pot, ils tracent une ligne droite indéfinie, la *chique*, à deux mètres de laquelle ils tracent parallèlement une autre ligne, le but.

On cherche d'abord le rang à occuper dans le jeu en roulant du but une bille vers la chique. Les deux joueurs dont les billes sont les plus rapprochées de la chique sont ensemble ; de même pour les deux suivants.

Le premier joueur prend toutes les billes formant les enjeux de ses camarades et le sien, et les jette vers le pot. S'il entre plusieurs billes dans le pot, elles sont retirées, sauf une, et remises sur la chique.

Le dernier joueur indique alors au premier quelles

sont les billes que celui-ci doit successivement envoyer dans le pot, à l'aide de l'index de la main droite. Naturellement il désigne les plus éloignées du pot. Dans cet exercice, une bille peut, avant d'aller dans le pot, heurter une autre bille qui se trouve sur son chemin : le joueur dit alors : *Chique*, et les deux billes sont mises sur la chique.

Lorsqu'un joueur, en dirigeant une bille vers le trou, manque son coup, son tour est passé.

11. — Le cahin-cahot.

On creuse un trou dans un sol bien uni, et à trois mètres de ce *pot* on trace un but. Les joueurs, au nombre de quatre ou cinq, jouent chacun pour soi. Chaque joueur, se mettant au but, jette une bille dans la direction du pot : la distance de ces billes au pot indique le rang de chacun. Le premier se place au but, prend toutes les billes de ses partenaires et les lance dans le pot, une à la fois : celles qui tombent dans le pot lui appartiennent. Ensuite, avec l'index de la main droite, il pousse une bille vers le pot, en quatre temps, marqués par les hémistiches des deux vers ou prétendus vers suivants :

Cahin-cahot,
Va dans le pot.

Le joueur marque les temps en récitant ces vers. Pour appartenir au joueur, la bille doit arriver dans le pot au moment où elle a été lancée pour la quatrième fois. Dans le cas contraire, le joueur cède la place au second, non toutefois sans avoir eu soin de vider le pot.

Les petits pois ou les fèves peuvent très facilement remplacer les billes dans ce jeu.

12. — Les boules de neige.

Ce jeu, très amusant, n'est, comme bien on pense, praticable qu'en hiver, lorsque la neige recouvre le sol. Les joueurs, divisés en deux camps, se placent à dix mètres les uns des autres, dans une prairie ou sur une place publique. Chaque joueur prend une poignée de neige, la serre entre ses deux mains, et la lance sur les joueurs du camp opposé.

De même que l'intervalle entre les deux camps doit toujours être respecté, afin que les coups lancés à distance ne puissent occasionner des blessures, de même il est expressément défendu d'introduire dans les boules de neige un caillou ou une pierre.

On varie ce jeu de la manière suivante. Les enfants font une grosse boule de neige, sur laquelle ils fixent une autre boule moins grosse : c'est la tête d'un *bonhomme*. Ils figurent sur cette tête des yeux, des oreilles, un nez, une bouche dans laquelle ils mettent une pipe, et ajoutent au corps des bras et des doigts, le tout en neige ; puis, se plaçant à une courte distance, ils font l'opération inverse. Saisissant des boules de neige, ils les envoient sans pitié sur le pauvre *bonhomme*, à qui l'on casse successivement le nez, les bras, les oreilles, et que finalement on décapite, au grand bonheur des assaillants.

13. — Le casse-caillou.

Le *casse-caillou* ne comporte que deux joueurs. Ils choisissent l'un et l'autre un caillou le plus arrondi

possible. Le premier joueur lance son caillou à deux ou trois mètres devant lui. Le second jette ensuite le sien de manière à toucher celui de son adversaire. S'il réussit, il compte un point. Le premier ramasse alors son caillou, et, à son tour, il essaye de frapper celui de son camarade. Le jeu se continue ainsi, le long d'une route ou autour d'une cour.

Le gagnant se paye de la manière suivante. Il place son caillou sur le pied droit, le lance le plus loin possible, et recule lui-même aussi vite qu'il peut. Pendant ce temps, le perdant court toucher le caillou lancé par son adversaire et revient au plus vite attraper ce dernier. Lorsqu'il est parvenu à l'atteindre, il lui sert de *cheval* et le porte jusqu'au caillou.

14. — La chèvre.

La *chèvre* est un caillou posé sur une borne, ou un *bonhomme* en bois supporté par trois pieds. Les joueurs sont divisés en deux groupes. Le premier groupe, placé à une distance de huit à dix mètres de la chèvre, lance sur celle-ci un bâton ou une pierre, pour la renverser. Le deuxième groupe, au contraire, a pour mission de redresser la chèvre lorsqu'elle est tombée.

Voici comment on procède. Lorsqu'un joueur parvient à faire tomber la chèvre, il vient immédiatement ramasser le bâton ou la pierre dont il s'est servi. Pendant ce temps, un des gardiens se hâte de relever la chèvre et se met à courir derrière le joueur qui l'a renversée. S'il le prend, les rôles sont renversés. Pour être bonne, la prise doit être faite lorsque la chèvre est debout ; car, pendant la course des

deux joueurs, les autres font leur possible pour renverser la chèvre à nouveau, et au besoin la relever.

15. — Le cochonnet.

Le *cochonnet* n'est autre chose qu'un petit cylindre plat en bois. Les joueurs, partagés en deux groupes, ont chacun deux boules également en bois, ou simplement des pierres plus ou moins bien arrondies. Un des joueurs lance une boule le plus près possible du cochonnet, jeté au préalable à une douzaine de mètres. Dans le camp opposé, un joueur lance à son tour une boule qu'il tâche de faire arriver plus près du cochonnet que celle de son adversaire. S'il ne réussit pas, il joue sa seconde boule ; puis ses camarades font de même jusqu'à ce que l'une de leurs boules soit moins éloignée du cochonnet que celle de leurs partenaires. Ceux-ci jouent alors dans les mêmes conditions.

Quand tout le monde a joué, on compte les points. Toutes les boules d'un même camp placées à la moindre distance du cochonnet sont comptées à ce camp comme autant de points. Ainsi, les deux boules les plus rapprochées du cochonnet étant à un camp, et la troisième boule à l'autre camp, on marque deux points aux joueurs du premier camp.

La partie est ordinairement de douze points. Les enjeux sont des billes, des haricots, des épingles, etc.

16. — Le hoch.

Le *hoch* est un jeu donnant beaucoup d'agitation. Les joueurs se partagent en deux camps égaux en

nombre. Un des joueurs d'un camp, saisissant un ballon en caoutchouc, le lance en l'air (fig. 7), de manière qu'il retombe sur ses camarades de l'autre groupe postés à quelques mètres de là. Tous les

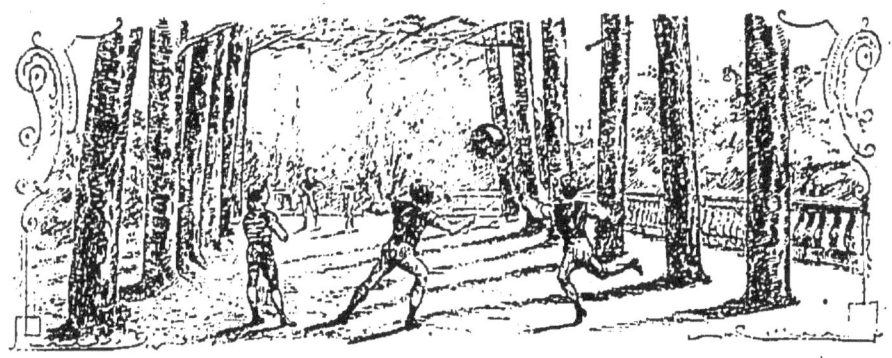

Fig. 7.

enfants crient alors : *Hoch ! hoch !* Le ballon va d'un camp à l'autre, et c'est à qui trouvera le moyen de le lancer.

Inutile d'ajouter que les joueurs se bousculent quelquefois pour renvoyer le ballon, et que les deux camps se trouvent réunis.

17. — Le malin.

On trace sur le sol une circonférence sur laquelle on pratique, à des distances égales, des trous pouvant contenir une balle de grosseur moyenne. Au centre, on creuse un trou plus grand : c'est celui du *malin*.

Chaque joueur est armé d'une crosse. Le *malin*, avec la sienne, lance une balle de manière qu'elle puisse pénétrer dans un des trous de ses camarades. S'il réussit, le joueur dont le trou est occupé par la

balle change sa place avec celle du *malin*, et, par suite, devient *malin* à son tour.

Mais la balle entre rarement dans un trou; car le propriétaire du trou visé renvoie la balle à coup de crosse. Elle fait alors un chassé-croisé d'un joueur à l'autre : c'est le moment que choisit le *malin* pour introduire sa crosse dans le trou du joueur qui frappe sur la balle. Dans ce cas, il est relevé de son poste de *malin*, ce qui lui arrive encore quand un des joueurs a fait entrer la balle dans son propre trou de *malin*.

18. — Le palet ou bouchon.

Un palet est un petit cylindre très aplati et d'un diamètre de cinq centimètres au maximum. C'est ordinairement un pavé plat ou un morceau de tuile que les enfants taillent eux-mêmes avec un caillou tranchant. On vend des palets en fer ou en cuivre chez les bimbelotiers.

Dans certaines provinces, les enfants ingénieux fabriquent eux-mêmes des palets avec du plomb ou de l'étain. Voici leur procédé, qui à lui seul constitue un véritable amusement. Ils prennent un morceau de plomb, le mettent dans une pelle à feu, et font chauffer le tout sur le foyer d'une cuisine. Ce métal, ainsi que l'étain, fond, comme on le sait, à une température peu élevée. Aussitôt en fusion, le métal liquide est versé dans un trou cylindrique pratiqué dans le sol. On laisse refroidir ce métal, et la pièce est faite. Une boîte à cirage peut servir aussi comme moule.

Les enfants, au nombre de quatre au plus, jouent

chacun pour son compte, ou quelquefois deux contre deux. Ils placent debout, sur l'emplacement choisi, un petit cylindre en bois de trois à quatre centimètres de hauteur sur un centimètre de diamètre, ou plus simplement un bouchon de liège ; puis, pour déterminer l'ordre dans lequel chacun jouera, ils jettent un palet à une distance quelconque et lancent leurs pièces dessus : ceux dont les pièces sont les plus rapprochées du palet jouent les premiers. Ils viennent alors se placer au but marqué à une distance de huit à dix mètres du bouchon.

Le premier envoie sa pièce le plus près possible du petit cylindre et le second essaye de le renverser. Si le bouchon tombe, l'enjeu appartient à ceux qui ont la pièce la moins éloignée du trou dans lequel cet enjeu a été déposé, à moins toutefois que ce ne soit le bouchon lui-même le plus rapproché. Dans ce cas, le jeu se continue jusqu'à ce qu'un palet soit venu se placer plus près de l'enjeu que ne l'est le bouchon.

Les joueurs peuvent faire relever le bouchon sans que la partie soit gagnée ; mais ils doivent manifester leur désir avant de jouer à leur tour. Cette opération donne souvent lieu à un supplément d'enjeux ; on recherche alors également la place des joueurs.

Les enjeux se composent de billes, d'épingles, de haricots, de boutons, etc.

19. — La plume.

Les joueurs, aussi nombreux que possible, saisissent une plume légère et duveteuse, et, après s'être bien groupés, la lancent au-dessus d'eux. Celui des joueurs

sur lequel elle tombe est obligé de donner un gage ; aussi chacun s'empresse-t-il de souffler sur la plume pour l'empêcher de descendre. Il est expressément défendu de la toucher avec la main.

20. — La pirouette.

Les joueurs sont au nombre de deux ou quatre ; mais, dans ce dernier cas, ils se mettent deux contre deux.

La *pirouette* est un petit bâton cylindrique d'une longueur de vingt centimètres. Pour la lancer, on se sert d'un bâton flexible de même grosseur et long d'un mètre. On pratique sur le sol un trou allongé, de forme évasée, assez profond pour contenir les deux tiers de la pirouette inclinée à 45 degrés.

Les deux enfants qui doivent commencer la partie jouent à tour de rôle. Les deux autres se placent à environ quinze mètres du trou.

Voici les différentes figures du jeu de pirouette.

1° La pirouette est couchée sur le trou, perpendiculairement à l'axe. Le joueur, en mettant l'extrémité du bâton au-dessous de la pirouette, la lance en face de ses partenaires. Si ceux-ci la reçoivent dans les mains, ils comptent dix points, et le joueur qui l'a envoyée est *mort*. S'il en est autrement, un des deux joueurs ramasse la pirouette, et la jette sur le bâton préalablement couché au-dessus du trou. Quand le bâton est touché, le joueur est *tué* et cède la place à son camarade, qui n'a encore eu qu'un rôle passif. Au contraire, il continue, si le bâton n'est pas touché.

2° Le joueur prend la pirouette de la main gauche et le bâton de la main droite. Il lance la pirouette en

l'air, et quand elle tombe, il lui applique un violent coup de bâton, pour l'envoyer le plus loin possible dans la direction de ses camarades. Comme dans la figure précédente, ceux-ci comptent dix points, s'ils la reçoivent dans les mains avant qu'elle ait touché le sol. S'ils la laissent passer, comme il arrive le plus souvent lorsqu'elle est lancée avec beaucoup d'énergie, un des joueurs la ramasse et la renvoie sur le joueur armé du bâton. Celui-ci la reçoit en la frappant fortement. Il va lui-même la chercher, et, en revenant, il mesure la distance qui la séparait du trou. Son bâton sert de mètre, et le nombre de mètres indique celui des points.

3° La pirouette est placée dans le trou, suivant l'axe de ce dernier. On l'incline de manière qu'elle sorte du trou environ d'un tiers de sa propre longueur. Le joueur, se mettant à côté du trou, frappe avec son bâton sur l'extrémité de la pirouette qui se trouve hors du trou. Celle-ci saute en l'air, en faisant des moulinets. C'est le moment que choisit le joueur pour lui envoyer un coup de bâton et l'expédier le plus loin possible. S'il ne l'attrape pas, il se retire, et son collègue le remplace. Si, au contraire, il réussit, il mesure la distance du trou à l'endroit où est tombée la pirouette, et, comme précédemment, le nombre de longueurs trouvées indique celui des points.

Si les trois figures que nous venons de décrire sont faites sans accident par le même joueur, il les recommence jusqu'à ce qu'il soit *mort*, à moins qu'il n'arrive à gagner la partie. Ce dernier cas est fort rare, surtout si le maximum des points à atteindre est élevé.

Le deuxième joueur remplace son collègue, et, comme lui, se fait *tuer* à son tour. Alors les rôles sont

changés, et les deux *morts* abandonnent le bâton à leurs adversaires.

En même temps qu'il donne beaucoup de mouvement, ce jeu exerce l'œil et la main : l'œil en lui faisant apprécier les distances ; la main en la mettant en action pour lancer la pirouette.

21. — Le mail.

Le *mail* est très connu dans le midi de la France, ainsi qu'en Bretagne et en Normandie.

Le mail est formé d'une pièce de bois cylindrique, longue de vingt centimètres et d'un diamètre de six à huit centimètres. Au milieu, est percé un trou dans lequel on introduit un manche flexible, d'une longueur d'un mètre. Chaque joueur possède, outre son mail, une boule en bois, de huit à dix centimètres de diamètre.

L'emplacement le plus souvent choisi pour le mail est une allée, une rue, un boulevard ; on peut y jouer aussi dans une cour, mais en suivant son périmètre. Les joueurs sont au nombre de deux, quelquefois trois. La place de chacun est tirée au sort.

Le premier joueur pose sa boule par terre, et, saisissant son mail par le manche, il la lance le plus loin possible dans la direction déterminée à l'avance. Son camarade fait de même, en tâchant d'envoyer sa boule plus loin que celle du premier joueur. S'il n'y réussit pas, il marque un point, et continue à jouer dans les mêmes conditions. Au contraire, si sa boule a dépassé celle de son partenaire, c'est ce dernier qui marque un point.

Celui qui lance une boule à droite ou à gauche en dehors des limites permises marque trois points.

Sur le chemin, à d'assez grands intervalles, on choisit des buts appelés *pierres de touche :* ce sont une pierre, un arbre, un pied de banc, etc. On convient d'avance le but auquel finira la partie.

Arrivés à une faible distance de la dernière pierre de touche, les joueurs doivent lancer leur boule sur cette pierre. Ils marquent un point chaque fois qu'ils la manquent. Lorsqu'ils ont tous deux touché le dernier but, celui qui a le moins de points est déclaré gagnant et ramasse l'enjeu.

22.— La massue.

Chaque joueur est muni de deux massues en bois, longues de quarante à cinquante centimètres, et de grosseur proportionnée à la force de leur propriétaire. Sur un sol battu on plante un but cylindrique en bois, haut de vingt à trente centimètres et pouvant facilement tenir debout. Les joueurs sont au nombre de deux ou de quatre, et jouent chacun pour soi.

A dix mètres du but, on trace sur la terre une ligne marquant l'endroit où se mettront les enfants pour jouer. Le premier lance successivement ses deux massues sur le but. Chaque fois qu'il le renverse, il marque un point. Ses adversaires font de même à leur tour. Celui qui le premier arrive à faire le nombre de points déterminé au début de la partie gagne les mises de ses camarades.

On complique avantageusement ce jeu en changeant de bras pour lancer la massue. Le bras gauche, ordinairement plus faible, prend alors des forces et de l'adresse.

23. — La toupie.

Le jeu de toupie donne lieu à diverses combinaisons.

1° Sur un sol uni et bien battu on trace une circonférence d'un mètre de rayon. Dans cette dernière on trace une petite circonférence concentrique de deux décimètres de diamètre. Tous les joueurs, placés en rond, lancent leur toupie de manière qu'elle tombe dans le petit cercle. Les toupies qui ont frappé en dehors, ou qui se sont arrêtées dans le grand cercle, sont prisonnières. Leurs propriétaires les déposent au centre du petit cercle. Afin de pouvoir les dégager, les autres joueurs lancent la leur dessus et cherchent à les faire sortir. Ils peuvent encore les mettre en liberté en prenant la leur dans leur main, au moment où elle tourne, pour frapper celles de leurs camarades.

2° Un enfant place sa toupie sur le sol, et tous ses camarades essayent de la toucher avec la leur. Ils doivent l'attraper, soit en la frappant, soit en prenant la leur dans la main, quand elle tourne, et en la faisant heurter celle du patient. Tout joueur qui ne réussit pas cet exercice met sa toupie au lieu et place de celle de son camarade. Cette variété du jeu de toupie est appelée *casse-toupie*.

24. — La toupie à fouet ou sabot.

Le *sabot* a une forme quelque peu différente de celle de la toupie ordinaire.

Les joueurs, munis d'un fouet de trente à quarante centimètres de longueur, lancent le sabot et le font

tourner devant eux. Bien souvent ils font la course avec lui.

Celui qui mène le plus loin son sabot sans qu'il se soit arrêté gagne les enjeux de ses camarades.

25. — La raquette.

Deux joueurs se placent l'un en face de l'autre, à une distance de quelques mètres, et se renvoient mutuellement un volant avec une raquette. Lorsque le volant est tombé par terre, la partie est terminée aux dépens du joueur maladroit.

Les jeunes filles s'adonnent plus particulièrement à ce jeu.

CHAPITRE II

JEUX DE COURSE

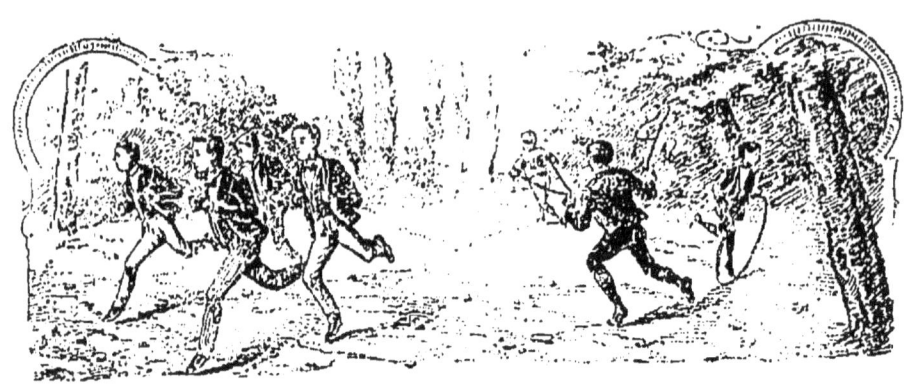

Fig. 8.

26. — Les barres.

Le jeu de *barres* demande un terrain bien horizontal et aussi nivelé que possible. On trace sur le sol deux raies parallèles à une distance de vingt à trente mètres l'une de l'autre : l'intervalle compris entre ces deux raies sera le terrain des barres. Il comprendra en outre deux prisons, une pour chacun des deux camps en lesquels les joueurs sont partagés.

Chaque camp, l'un que nous appellerons A, l'autre que nous appellerons B, se place en deçà des raies tracées, sous la direction d'un chef.

L'un des joueurs du camp A, le numéro 1, ouvre les barres en allant provoquer un adversaire, le numéro 2, dans le camp B. Pour cela, il lui frappe successivement de la main droite trois coups dans la main gauche. Il se sauve alors au plus vite, car le joueur provoqué court derrière lui pour le *prendre*. Mais, du

côté du camp A, un autre joueur, le numéro 3, vient à son secours en courant sur le numéro 2, sur lequel il a *barres;* puis un quatrième joueur, le numéro 4, sort du camp B pour courir sur le numéro 3, du camp A, et ainsi de suite. La mêlée se trouve alors à son comble, et forcément un joueur se trouve pris. Ce joueur est conduit dans la prison du camp opposé au sien.

Le jeu, un instant interrompu, reprend de plus belle, avec cette complication qu'il y a un prisonnier à délivrer d'une part et à conserver de l'autre.

Pour que le prisonnier recouvre sa liberté, il faut que l'un des joueurs de son camp puisse arriver à le toucher sans être touché lui-même par un des joueurs du camp opposé.

Lorsque tous les joueurs d'un même camp sont en prison, ce camp est déclaré vaincu.

Il est toujours téméraire de se prononcer à l'avance sur l'issue de la partie, attendu qu'un joueur resté seul dans un camp peut arriver à délivrer tous ses camarades, d'autant plus que ceux-ci, il est bon de le remarquer, font la chaîne et se rapprochent ainsi du côté du sauveteur.

27. — La biche au bois.

L'un des joueurs est la *biche,* un autre est le *chasseur,* tous les autres sont des *chiens.* La biche va se cacher dans un bosquet ou même dans un bois. Le dialogue suivant s'engage alors entre le chasseur et la biche :

LE CHASSEUR. — *Où est la biche ?*

LA BICHE. — *Elle est au bois.*

LE CHASSEUR. — *Qu'est-ce qu'elle y fait ?*

La biche. — *Elle y travaille.*
Le chasseur. — *A quel métier ?*
La biche. — *De charpentier.*
Les chiens. — *Tayi, tayois,*
La meute est au bois.

Le chasseur et sa meute courent alors du côté de la biche, pour s'en emparer; mais celle-ci, qui est toujours un bon coureur, a eu soin de changer de place, pour dépister le chasseur.

Quand la meute se sent égarée, elle reprend le refrain : *Où est la biche ?...* La biche, obligée de répondre, révèle ainsi de quel côté elle se trouve. Seulement, il est convenu qu'elle ne doit pas répondre si elle est à moins de cent mètres des chiens. Son silence indique donc qu'elle est à peu de distance du chasseur et de sa meute.

28. — La cligne-musette courante ou cache-cache.

Les joueurs, en nombre indéterminé, se mettent en rond, et le sort désigne parmi eux celui qui sera *cligne-musette*. Le cligne-musette se place face à un arbre, à un mur, etc., et ferme les yeux. Pendant ce temps, tous ses camarades vont se cacher où ils peuvent, derrière une haie, un mur, un bâtiment, etc. Toutefois des limites sont imposées, afin qu'on n'aille pas trop loin.

Quand les joueurs sont cachés, ils crient : *Ça y est,* ou bien : *C'est fait.* Le cligne-musette ouvre alors les yeux et se met en quête. S'il peut découvrir et attraper un des joueurs, celui-ci devient cligne-musette à son tour; aussi chacun court-il pour ne pas être pris, et pour être sauvé, ce qui a lieu quand il parvient à

toucher la *cligne*, c'est-à-dire l'endroit où le cligne-musette avait été placé.

Ce jeu cause toujours de bonnes surprises aux enfants, ce qui fait qu'ils l'aiment beaucoup.

29. — La cligne-musette ouverte.

Dans ce jeu, qui diffère peu du précédent, le cligne-musette, au lieu de se cacher, tourne le dos à la cligne et fait face aux autres joueurs, placés à une distance de huit à dix mètres de cette cligne. Il laisse alors celle-ci en criant : *Sauve qui peut !* et se met à courir après ses camarades. Tous ceux qui ne peuvent rentrer à la cligne sont poursuivis. Si l'un d'eux est touché, il devient cligne-musette.

Il arrive souvent que le cligne-musette court à la fois après deux ou trois joueurs et ne parvient pas à en prendre un seul : c'est le cas, ou jamais, de répéter le proverbe : *Quand on poursuit deux lièvres en même temps, on risque de n'en attraper aucun.*

Ce jeu convient plus spécialement pour les endroits assez restreints.

30. — Le chemin de fer.

Pour faire un wagon, deux joueurs se placent l'un derrière l'autre. Le joueur d'avant met ses mains en arrière et celui d'arrière ses mains en avant. Les joueurs ayant ainsi les mains jointes deux à deux, le wagon est construit. Une série de wagons constitue un train. Ce train peut prendre des voyageurs (ordinairement les plus petits joueurs). On les installe sur *les bras* de chaque wagon. De place en place, des élèves un peu plus grands se font face, et, élevant les

bras, figurent des tunnels. Le train se met alors en marche, au grand bonheur des petits voyageurs.

31. — Les éperviers.

Les *éperviers*, au nombre de deux, sont ordinairement les meilleurs coureurs. Deux lignes droites parallèles sont tracées sur le sol à une distance de 40 à 50 mètres l'une de l'autre. Les éperviers se placent entre ces deux lignes. Tous les autres joueurs se tiennent d'abord d'un seul côté d'une des lignes parallèles. Au cri *En chasse !* poussé par les éperviers, les joueurs s'élancent pour traverser l'espace compris entre les deux lignes. Ceux qui sont touchés par les éperviers sont déclarés pris ; ils se donnent alors la main pour faire la chaîne et constituer un obstacle.

Un second cri *En chasse !* fait sortir de nouveau les joueurs de leur camp. De là nouvelles prises, qui viennent allonger la chaîne. Le jeu se continue jusqu'à ce que tous les joueurs soient pris.

Il est défendu de traverser la chaîne avec brusquerie, et les éperviers seuls ont le droit de prendre.

32. — Le chat et la souris.

Un des joueurs les plus agiles représente la *souris*. Tous les autres se tiennent par la main et forment un cercle. La souris, après avoir tourné une fois en dehors du cercle, frappe sur l'épaule d'un joueur, à son choix. Celui-ci devient *chat* aussitôt, et se met à courir derrière la souris. Il doit passer par les mêmes trous qu'elle, faire autant de tours qu'elle, et cependant essayer de la prendre. S'il y réussit, il devient souris à son tour, et son camarade rentre dans le rang. Si,

au contraire, il n'a pu prendre la souris, il rentre lui-même dans le rang, et on le considère comme un mauvais chat. La souris recommence alors à faire un tour et choisit un nouveau chat, avec lequel elle agit comme tout à l'heure.

33. — L'aiguille.

Il peut y avoir autant de joueurs que l'on veut, mais il en faut au moins une douzaine. Les enfants se tiennent par la main et font la chaîne. Le premier joueur de l'extrémité droite est *l'aiguille*. Il a pour mission de remplir les trous des joueurs, c'est-à-dire l'intervalle compris entre chacun d'eux. Il commence par passer entre les deux derniers joueurs ; il est suivi par ses camarades, qui tous doivent courber la tête pour marcher au-dessous des bras de ces deux derniers joueurs. L'aiguille passe ensuite entre les deux avant-derniers joueurs, et de même entre les autres jusqu'à ce que tous les trous soient enfilés. Chaque joueur se trouve alors avoir les bras en croix sur sa poitrine.

Dans certaines localités, on découd le travail en obligeant l'aiguille à repasser successivement dans chaque trou.

34. — Le chat coupé.

Une douzaine de joueurs sont groupés à peu de distance les uns des autres. L'un d'entre eux frappe sur l'épaule de son voisin en criant : *Poursuite*, et se sauve aussitôt. Le joueur touché se met à courir derrière lui et tâche de l'atteindre ; mais si l'un des autres joueurs arrive à passer entre les deux premiers, le poursuivant doit abandonner le premier coureur et

se mettre à la poursuite de celui qui les a *coupés*. Chaque joueur s'applique alors à couper assez adroitement pour ne pas être pris lui-même, et c'est bientôt une mêlée générale en tous sens. Le poursuivant abandonne son rôle lorsqu'il est parvenu à toucher le dernier joueur qui vient de couper. Celui-ci est, à son tour, obligé de faire la poursuite.

35. — La cligne au bois.

Tous les joueurs, sauf un, le *chercheur*, doivent mettre la main sur un objet en bois. A un signal donné par le chercheur, chacun quitte son poste, pour prendre celui du voisin le plus proche : c'est le moment choisi par le chercheur pour toucher un de ses camarades et prendre sa place.

On peut, dans ce jeu, remplacer le bois par le fer ou toute autre matière.

36. — Le loup.

Le *loup* se cache dans un bosquet ou dans une encoignure de mur. Les autres joueurs, au nombre de huit ou dix au plus, passent à peu de distance du loup en chantant : *Promenons-nous le long du bois, pendant que le loup n'y est pas; loup, y es-tu?* Le loup répond : *Non, il fait sa soupe.* Les joueurs reprennent leur promenade en chantant le même refrain. Le loup répond successivement qu'il n'est pas là, et qu'il est occupé à divers travaux. Enfin, il dit : *Je vais vous croquer.* Et tous se mettent à courir, pour fuir le loup, qui les poursuit. Le premier joueur pris est conduit au repaire du carnivore, pour être dévoré ; puis le jeu reprend.

37. — Les glissades.

Les glissades sont très intéressantes, mais elles offrent un grand danger ; lorsque les rivières, les mares, les étangs sont gelés, il faut donc, avant de s'aventurer sur la glace, en éprouver la force. Les grandes personnes seules peuvent faire cette épreuve, et les enfants ne doivent jamais pénétrer sur la glace sans l'autorisation formelle de leurs parents ou de leurs maîtres. Sans cette sage précaution, ils risqueraient de passer au travers de la glace et de se noyer.

Il est un moyen bien simple d'avoir des glissades ne présentant aucun danger. Il consiste à répandre, en temps de gelée, quelques seaux d'eau sur un sol légèrement en pente : le lendemain, cette eau et la terre qu'elle recouvre sont gelées ensemble et forment une surface qui se polit facilement.

Les joueurs se placent l'un derrière l'autre, par ordre d'habileté ; puis ils s'élancent, le pied droit en avant, et rivalisent de vitesse.

38. — Le marchand d'oiseaux.

Tous les joueurs sont des oiseaux, excepté deux, dont l'un est le marchand d'oiseaux et l'autre un voyageur qui vient en acheter.

Tout d'abord on détermine les oiseaux : l'un est moineau, l'autre poule, un troisième serin, etc. Le voyageur se présente et demande à acheter un perroquet, oiseau peu rare chez les enfants. Le marchand amène l'oiseau demandé, fait l'article, et indique son prix. Après maint débat, on finit par s'entendre. Pour

payer, l'acheteur frappe dans la main du vendeur autant de fois qu'il y a de francs dans le prix de l'oiseau. On devine ce qui se produit alors. Le perroquet, entendant frapper dans les mains, est pris de peur et se sauve. Il ne peut cependant sortir d'un cercle tracé à l'avance. L'acheteur se trouve ainsi dans la nécessité de courir derrière son oiseau. Si celui-ci parvient à ne pas se laisser prendre, il rentre dans la cage de son ancien propriétaire, qui le garde pour lui. Ce n'est peut-être pas très honnête, mais il faut respecter les conventions.

Lorsque tous les oiseaux sont vendus et livrés, le jeu recommence.

39. — Les quatre coins.

Quatre joueurs se placent chacun à une encoignure d'une cour carrée ou rectangulaire. Un cinquième joueur se place au milieu de la cour, c'est-à-dire à la rencontre des deux diagonales du carré ou du rectangle. Les joueurs postés dans les coins changent de place en courant. Le joueur du centre profite de leurs allées et venues pour s'emparer de leur coin. S'il y réussit, le joueur qui n'a pu trouver de coin le remplace.

Sur un terrain planté d'arbres, on peut jouer aux quatre coins en nombre beaucoup plus grand. Chaque joueur choisit un arbre, le chercheur se place à peu près au centre, et le jeu continue de la même manière que ci-dessus.

40. — Le jugement dernier.

Deux des joueurs les plus grands se mettent face à face (fig. 9), et, se tenant les mains, ils les élèvent en

l'air : un tunnel se trouve ainsi formé. Les autres marchent l'un derrière l'autre à la queue leu leu, en se tenant mutuellement par la veste ou par le sarrau. Le premier joueur en tête de la chaîne les conduit sous

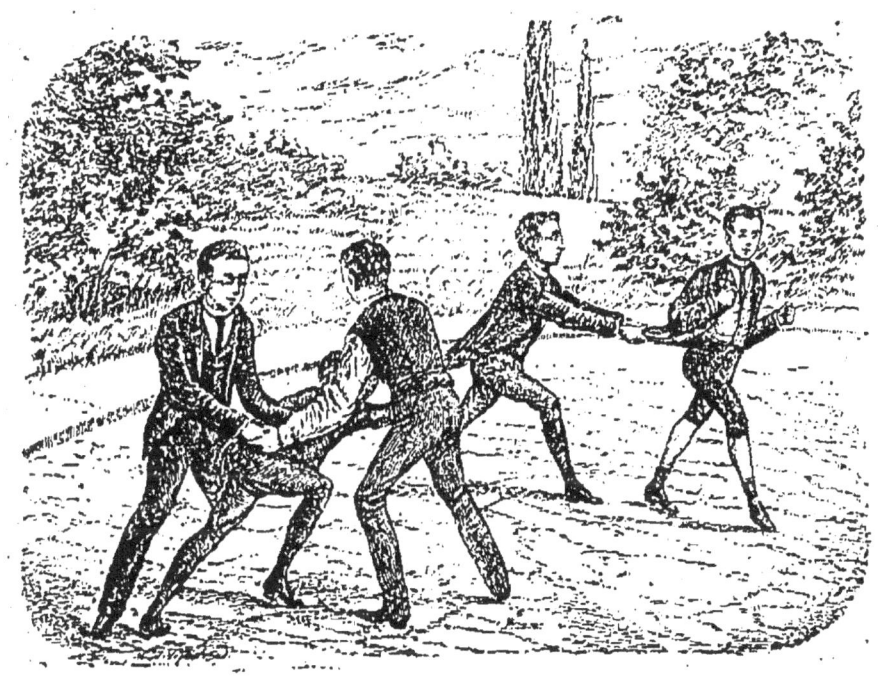

Fig. 9.

l'arche formée par les bras des deux plus grands, et tous chantent en cadence :

Trois fois, tu passeras ;
La dernière, tu périras.

En effet, au troisième tour, le dernier des joueurs, s'il n'y prend garde, voit le tunnel s'écrouler et les bras de ses deux camarades l'enlacer et le soulever de terre. On le pèse alors, et, selon son poids, mais surtout selon le caprice des peseurs, on l'expédie au paradis, à moins toutefois qu'on ne l'envoie au diable.

Les élèves jugés attendent, soit en enfer, soit en

paradis, que tous leurs camarades soient pris, et que le jeu recommence.

41. — L'homme noir.

Le jeu de *l'homme noir* ressemble beaucoup à celui des éperviers (N° 31, page 32), mais il convient plus spécialement aux fillettes.

Deux lignes droites parallèles sont tracées sur le sol à une distance de trente à quarante mètres l'une de l'autre. Le joueur représentant l'homme noir se place entre ces deux lignes. Les autres joueurs sont groupés d'un seul côté de l'une des deux lignes. L'homme noir crie alors de toutes ses forces : *Qui a peur de l'homme noir ?* Tous les joueurs répondent : *Personne*, et courent alors de l'autre côté. Naturellement plusieurs joueurs sont saisis par l'homme noir et lui donnent la main.

Un second cri se fait entendre : *Qui a peur de l'homme noir ?* Même réponse que la première fois, deuxième course et prises nouvelles. Le jeu finit et recommence lorsque tous les joueurs sont aux mains de l'homme noir.

42. — Le cerceau.

Un *cerceau* en bois et un bâton, c'est tout ce qu'il faut pour faire courir un enfant. L'exercice du cerceau peut donner lieu à une véritable course en règle entre plusieurs joueurs.

Le premier arrivé au but gagne les enjeux de ses camarades.

CHAPITRE III

JEUX DE FORCE

43. — Le brise-chaîne ou souche.

Les joueurs se placent l'un derrière l'autre, et, chacun passant ses bras sous les aisselles de son camarade d'avant, ils se tiennent fortement : ils forment ainsi la chaîne ou la souche. Un joueur resté libre, le *brise-chaîne* ou le *bûcheron*, prend le premier joueur par les deux mains et essaye de le séparer des autres. S'il réussit, la chaîne est brisée ou la souche cassée. Le joueur qui est détaché de la chaîne devient à son tour brise-chaîne et aide à son collègue à briser de nouveau la chaîne.

Lorsque les brise-chaîne tirent sur les bras de leur camarade pour le détacher du groupe, ils doivent le faire sans secousse et sans brusquerie.

Quand il ne reste plus que deux ou trois joueurs à la chaîne, ceux qui sont devenus libres maintiennent le dernier auprès du mur contre lequel il s'était adossé.

44. — Le cheval fondu.

Un des joueurs, le juge, vient s'adosser à un mur ou à un arbre (fig. 10). Les autres joueurs, au nombre de six, se divisent en deux groupes qui sont alternativement *chevaux* ou *cavaliers*.

Le premier cheval vient appuyer sa tête sur les deux mains jointes du juge, et plie son corps de manière que le tronc soit horizontal. Il a soin de croiser ses bras sur ses genoux. Le deuxième cheval place sa tête sur l'extrémité du dos de son voisin d'avant, en le

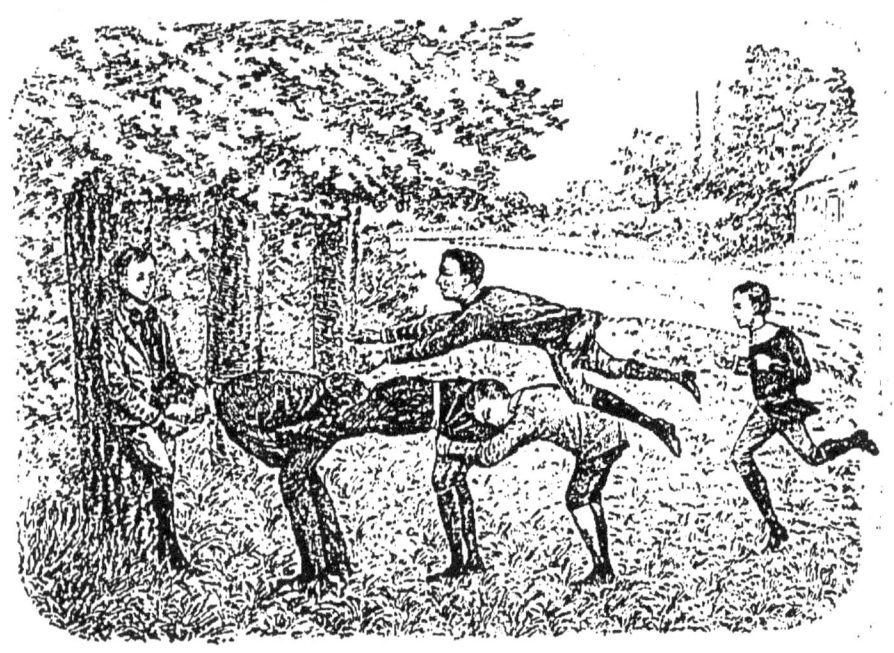

Fig. 10.

saisissant par les reins. Le troisième prend place à la suite du second et de la même façon. Les cavaliers sautent alors à tour de rôle sur le dos des chevaux. Quand ils sont tous à cheval, le premier lève la main droite en l'air, ferme un ou plusieurs doigts, en disant à son cheval :

Karabi, karabos,
Combien de doigts sur ton dos ?

Si le cheval désigne le nombre de doigts que son cavalier a d'ouverts, les rôles sont renversés, et les cavaliers se changent en chevaux. Ce changement

s'opère encore lorsqu'un des cavaliers, mal assujetti, touche la terre du pied ; car il est à remarquer que les sauteurs doivent conserver la position, quelle qu'elle soit, qu'ils ont en arrivant sur leur cheval.

Quelquefois le même cheval porte deux cavaliers, ce qui peut excéder ses forces. Dans ce cas, il *fond*, c'est-à-dire qu'il plie les genoux, et s'affaisse. Le jeu recommence alors et chacun conserve sa place.

45. — Le traîneau.

Ce jeu ne peut s'organiser que l'hiver, en temps de neige ou de gelée. Quatre ou cinq élèves se placent l'un derrière l'autre, et se baissent jusqu'à ce que leur postérieur touche à leurs talons ; chacun saisit alors son camarade d'avant par les reins : le traîneau est constitué. Pour le mettre en mouvement, deux rangées d'élèves, faisant la chaîne, viennent le remorquer en tenant les mains du premier élève.

Les enfants prennent beaucoup de plaisir à ce jeu, qui présente une foule d'incidents comiques sans laisser la place au plus petit accident.

46. — Les régates.

Pour faire les *régates*, il faut un bateau. Un bateau se compose de deux joueurs, qui se placent dos à dos et s'accrochent par les bras. Tous les bateaux se rangent en ligne droite, en face du but à atteindre. Au signal donné par un élève dirigeant la course, tous les bateaux se mettent en mouvement. La proue de chaque bateau s'incline en avant, obligeant la poupe à se lever en l'air, puis se relève à son tour pour faire le mouvement inverse. Les bateaux ont alors une

allure qui, par son tangage, rappelle les bateaux ordinaires.

Si l'élève qui est derrière a soin, en retombant, de placer ses pieds près de ceux de son camarade d'avant, et si celui-ci, au contraire, éloigne les siens en touchant le sol, le bateau marche assez rapidement et peut *filer* deux nœuds à l'heure.

Le premier bateau qui arrive au poteau gagne les enjeux de ses camarades.

47. — La corde.

Les joueurs, en nombre pair, se divisent en deux groupes égaux, de manière que les faibles et les forts se trouvent mêlés dans chaque camp. Ils tracent sur le terrain, à dix mètres l'une de l'autre, deux lignes parallèles. Les joueurs de chaque camp, saisissant alors la corde par l'extrémité opposée, tirent l'un contre l'autre en criant : *A nous tout ! A vous rien ! A nous tout !*

Les joueurs les plus forts reculent et finissent par faire franchir la ligne de leur camp par les plus faibles. Ceux-ci sont alors obligés de racheter leur liberté en portant sur le dos les vainqueurs, d'une ligne à l'autre (aller et retour).

Le jeu reprend ensuite ; mais les gagnants donnent un joueur à leur choix aux vaincus. Naturellement, ils donnent toujours le plus faible.

CHAPITRE IV.

SAUTS

48. — Le père Loriot.

Le *père Loriot* est un des joueurs les plus grands. Il s'adosse à un mur et se construit une demeure en traçant sur le sol un demi-cercle dont ce mur est le diamètre.

Tous les joueurs et le père Loriot lui-même roulent leur mouchoir dans le sens de la diagonale, et le fixent en son milieu avec une petite ficelle. Le père Loriot, prenant son mouchoir ainsi préparé, se met sur un pied et s'avance vers ses camarades en prononçant cette belle naïveté : *Le père Loriot va seul à la chasse, parce qu'il n'a pas de fils.* Il essaye alors de toucher un des joueurs avec son mouchoir. Le joueur touché est conduit à coups de mouchoirs jusque dans la maison du père Loriot, où il est inviolable. S'il met le pied à terre, le père Loriot est lui-même reconduit à coups de mouchoirs jusqu'en son propre domicile.

Tous les joueurs pris deviennent les fils du père Loriot, et celui-ci les envoie en chasse à leur tour, seuls ou accompagnés par leur papa. Ils ne peuvent sortir que sur l'ordre formel du père Loriot. Dans le cas de désobéissance, ils sont justiciables du mouchoir de leurs camarades.

Quand le père Loriot est sorti avec tous ses fils, il

peut rentrer dans sa maison en disant : *Le père Loriot ne chasse plus*. Alors les fils, pris à l'improviste, doivent rentrer au plus vite ; car, sans cela, gare les coups ! Le dernier joueur pris est déclaré père Loriot pour le second tour.

Dans le jeu du père Loriot, tout joueur qui frappe sur la tête ou sur la figure de l'un de ses camarades est mis hors partie.

49. — Le saut de mouton en longueur.

Les joueurs sont en nombre indéfini. Ils tracent d'abord sur le sol une ligne droite sur laquelle personne n'a le droit de marcher. Pour marquer le rang de chacun dans la partie, ils se placent, à tour de rôle, le plus près possible de la ligne et sautent au-dessus le plus loin qu'ils peuvent. L'endroit où chaque joueur retombe est marqué d'un trait. Le joueur qui a franchi la plus grande distance est premier ; les autres se mettent à sa suite selon leur rang. Celui qui a sauté le moins loin est déclaré *mouton*. Ce mouton se met sur la grande ligne, les pieds joints, les bras croisés sur les genoux, le tronc incliné horizontalement, et la tête légèrement courbée en avant.

Tous les joueurs, placés en face du côté gauche du mouton, courent pour prendre un bon élan, et, posant les mains sur le mouton, sautent par-dessus ce dernier, en ayant soin d'écarter les jambes. Ils vont retomber sur les pieds un mètre plus loin.

Il est expressément défendu de toucher au mouton autrement qu'avec les mains. Celui qui lui pince le dos pour lui arracher *sa laine* devient mouton à son tour.

Lorsque tous les joueurs ont sauté sur le mouton, celui-ci change de place, et se porte vers la droite à une distance égale à la longueur de sa chaussure. Le jeu continue ainsi jusqu'à la troisième mesure. La difficulté est alors très grande ; car les sauteurs n'ont pas le droit de marcher sur la ligne, ni dans l'intervalle compris entre cette ligne et le mouton. Aussi arrive-t-il souvent que les joueurs dont l'élan est trop faible enfreignent la règle et sont obligés de remplacer le mouton.

Après la troisième mesure, les joueurs peuvent entrer dans l'intervalle compris entre la ligne et le mouton, jusqu'à la neuvième mesure ; mais si un joueur parvient à franchir cette distance sans pénétrer dedans, il prend rang avant tous ceux qui n'ont pu faire comme lui.

Au neuvième pas, on termine le jeu. Le mouton est remplacé par le dernier des joueurs.

50. — Le saut de mouton volant.

Les joueurs se placent l'un derrière l'autre. Le premier avance à dix pas du second et se met dans la position du mouton décrite plus haut. Tous ses camarades sautent sur son dos; mais le deuxième joueur, après avoir sauté sur le premier mouton, devient lui-même mouton dix pas plus loin. De même le troisième joueur devient mouton après avoir sauté sur le deuxième, et ainsi de suite ; de telle sorte qu'à tour de rôle tous les joueurs sont sauteurs et moutons.

51. — La marelle.

La *marelle* (fig. 11) se trace avec un objet pointu sur un sol uni, ou avec de la craie sur un sol quelconque.

C'est donc aussi bien un jeu de plein air que d'appartement.

Les joueurs, au nombre de trois ou quatre au plus, tirent au sort à qui commencera. Le premier saisit un palet, sorte de morceau de pierre aplati et rectangulaire, et, se plaçant au but, il lance ce palet dans le rectangle 1. Il pénètre alors dans ce rectangle en se tenant sur un pied ; puis, chassant avec ce pied le palet, il le lance en dehors, du côté du but. Il est bon de remarquer que, dans ces exercices et ceux qui vont suivre, le joueur ne doit ni marcher ni laisser séjourner le palet sur une seule ligne. Lorsque le palet se trouve sur une ligne, on dit qu'il *boit*.

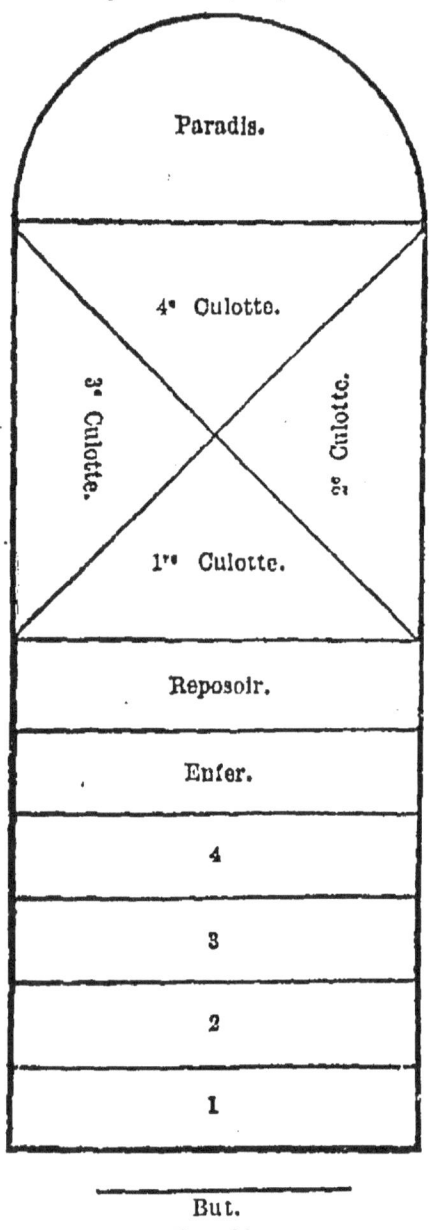

Fig. 11.

Le joueur, revenu au but, lance successivement le palet dans les rectangles 2, 3, 4, et le ramène au but. Le palet et le joueur ne doivent pas pénétrer dans l'enfer ; autrement, *cela brûle*. Après être sorti du rec-

tangle 4, le palet est jeté dans le reposoir, où le joueur a le droit de mettre les deux pieds à terre avant de retourner au but.

Lorsqu'il est arrivé dans la première *culotte*, le joueur, en sautant sur le pied droit, doit retomber sur les deux pieds de manière que le droit soit dans la deuxième culotte et le gauche dans la troisième. Cet exercice accompli, le joueur saute de nouveau, mais avec les deux pieds ; puis, faisant une volte-face, il est obligé de retomber dans les mêmes culottes, face au but. Il lui est alors permis de sauter dans la première culotte et d'y retomber sur un seul pied. Il conduit ensuite son palet dans la deuxième, la troisième, la quatrième culotte, et enfin dans le paradis, où il peut se reposer.

Pour gagner la partie, le joueur doit, en s'aidant du pied gauche seulement, placer le palet sur le pied droit, puis, posant sur le pied gauche, lancer le palet vers le but. S'il réussit à le faire sortir et s'il parvient lui-même à sortir sans accident, il est déclaré vainqueur et gagne les enjeux de ses camarades.

Comme un même joueur arrive rarement à exécuter sans faute tous les exercices de la marelle, il les reprend à l'endroit où il s'est arrêté, bénéficiant ainsi du travail déjà fait.

52. — Le chat perché.

Tout joueur est déclaré *perché* lorsqu'il est parvenu à s'élever d'environ un décimètre au-dessus du sol. Pour y arriver, il peut se mettre sur une pierre, ou s'accrocher à une branche d'arbre.

Le *chat* est le joueur désigné par le sort pour courir après les autres. Il peut s'emparer de tout

joueur non perché. Pour cela, il court après ceux qui changent de place, ou bien il vient se poster auprès de celui qui, étant mal posé, doit forcément mettre pied à terre dans un moment très court.

Celui qui se laisse prendre devient chat à son tour.

53. — Le saut à la corde.

Le saut à la corde paraît plaire plus spécialement aux fillettes. On distingue le saut à la petite corde et le saut à la grande corde.

1° Dans le saut à la petite corde, chaque enfant joue seule. Elle place dans chaque main une extrémité d'une corde ayant en longueur à peu près le double de sa propre hauteur ; puis elle fait tourner cette corde autour d'elle, en ayant soin de sauter en l'air chaque fois que la corde doit passer sous ses pieds.

On peut aussi, avec un peu d'habileté, arriver à marcher et même à courir en faisant sauter la corde.

2° Le saut à la grande corde exige une corde pouvant mesurer, suivant les cas, de quatre à six mètres.

Deux joueuses tiennent chacune une extrémité d'une corde et la font tourner de manière qu'elle touche légèrement le sol. Toutes les fillettes qui désirent sauter s'avancent en face de la corde, en profitant du court moment où elle se trouve en l'air. Suivant les dimensions de la corde, elles peuvent ainsi arriver à sauter à cinq ou six à la fois.

Lorsqu'il y a des joueuses peu sûres de leur adresse, elles prient leurs camarades de tourner la corde moins vite. Elles disent alors qu'elles désirent

de l'huile. Les plus habiles, au contraire, pour qu'on tourne la corde rapidement, demandent *du vinaigre.*

Le plus souvent, les joueuses se placent l'une derrière l'autre. La première court sous la corde, saute une fois et se sauve. Une deuxième doit la remplacer immédiatement, et ainsi des autres. De cette manière la corde ne touche jamais le sol sans passer sous une des joueuses.

Comme il n'y a rien d'agréable à tourner la corde, cette corvée incombe tour à tour à chaque joueuse qui commet une faute.

CHAPITRE V

RONDES

Fig. 12.

Nota. — Nous transcrivons sans rien y changer les paroles des rondes qui vont suivre. Nous préférons, en effet, leur conserver cette naïveté et ce goût de terroir qui ont bien leur charme et que nous admirons.

54. — Compère Guilleri.

Il é-tait un p'tit homme Qui s'app'lait Guil-le-

ri, Ca-ra-bi ! Il s'en fut à la chas-se, A la chasse aux per-

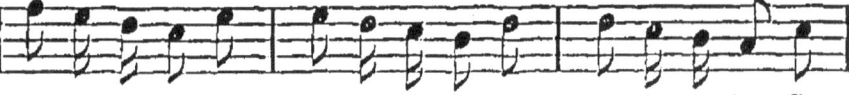

drix, Ca-ra-bi ! To - to Ca-ra-bo ! Mar-chand d'ca-ra-bas, Com-

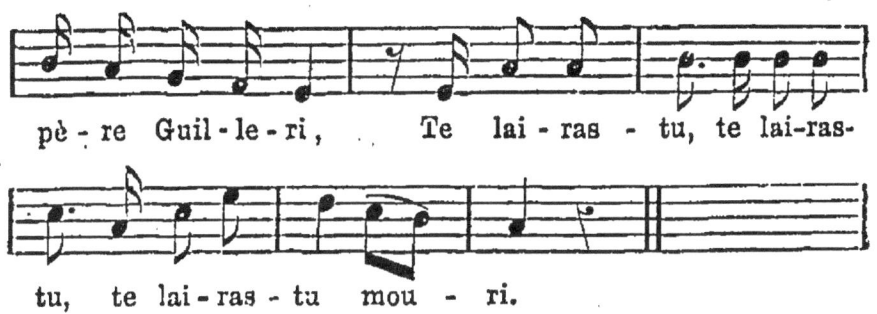

pè - re Guil - le - ri, Te lai - ras - tu, te lai-ras-tu, te lai-ras - tu mou - ri.

I

Il était un p'tit homme
Qui s'app'lait Guilleri,
 Carabi !
Il s'en fut à la chasse,
A la chasse aux perdrix,
 Carabi !
Toto carabo,
Marchand d'carabas,
Compère Guilleri,
Te lairas-tu (*ter*) mouri ?

II

Il s'en fut à la chasse,
A la chasse aux perdrix,
 Carabi !
Il monta sur un arbre,
Pour voir ses chiens couri,
 Carabi, etc.

III

Il monta sur un arbre,
Pour voir ses chiens couri,
 Carabi !
La branche vint à rompre,
Et Guilleri tombit,
 Carabi, etc.

JEUX EN PLEIN AIR

IV

La brauche vint à rompre,
Et Guilleri tombit,
 Carabi !
Il se cassa la jambe,
Et le bras se démit,
 Carabi, etc.

V

Il se cassa la jambe,
Et le bras se démit,
 Carabi !
Les dam's de l'hôpital
Sont arrivé's au bruit,
 Carabi, etc.

VI

Les dam's de l'hôpital
Sont arrivé's au bruit,
 Carabi !
L'une apporte un emplâtre,
L'autre de la charpi,
 Carabi, etc.

VII

L'une apporte un emplâtre,
L'autre de la charpi,
 Carabi !
On lui banda la jambe,
Et le bras lui remit,
 Carabi, etc.

VIII

On lui banda la jambe,
Et le bras lui remit,
 Carabi !
Pour remercier ces dames,
Guill'ri les embrassit,
 Carabi, etc.

55. — Le chat et la bergère.

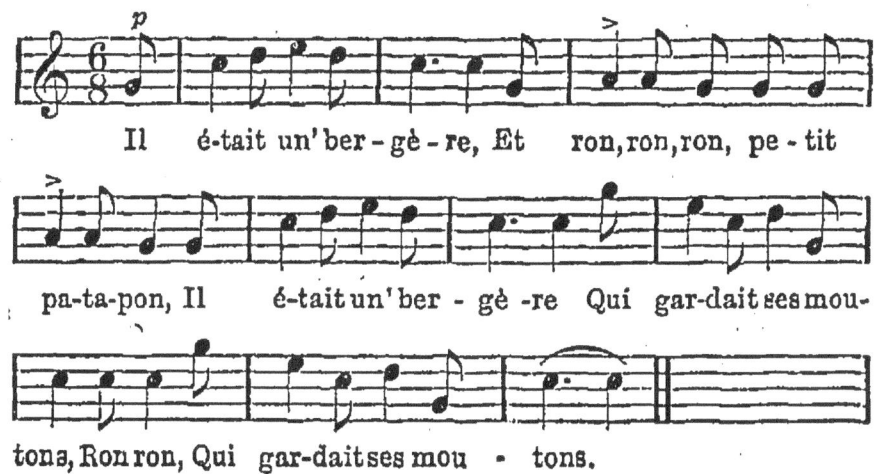

Il é-tait un' ber-gè-re, Et ron, ron, ron, pe-tit pa-ta-pon, Il é-tait un' ber-gè-re Qui gar-dait ses mou-tons, Ron ron, Qui gar-dait ses mou-tons.

I

Il était un' bergère,
Et ron, ron, ron, petit patapon,
Il était un' bergère
Qui gardait ses moutons,
 Ron, ron,
Qui gardait ses moutons.

Nota. — Tous les autres couplets se chantant de la même façon que celui qui précède, nous ne donnerons que le premier et le quatrième vers de chacun d'eux.

II

Elle fit un fromage,
.
Du lait de ses moutons.

III

Le chat qui la regarde,
.
D'un petit air fripon.

IV

« Si tu y mets la patte,
.
Tu auras du bâton ».

V

Il n'y mit pas la patte,
.
Il y mit le menton.

VI

La bergère en colère,
.
Tua son p'tit chaton.

VII

Elle fut à son père,
.
Lui demander pardon.

VIII

— Mon père, je m'accuse,
.
D'avoir tué mon chaton.

IX

— Ma fille, pour pénitence,
.
Nous nous embrasserons.

X

La pénitence est douce,
.
Nous recommencerons.

56. — Les deux châteaux.

NOTA. — Dans la ronde qui va suivre, les fillettes forment deux rondes, chantant alternativement un des couplets. Le groupe qui chante *Celle que voici* désigne, dans l'autre groupe, une jeune fille qui s'en détache au moment où elles chantent *Nous en voulons bien*. La ronde est alors reprise jusqu'à ce que toutes les fillettes du premier groupe soient passées dans le deuxième.

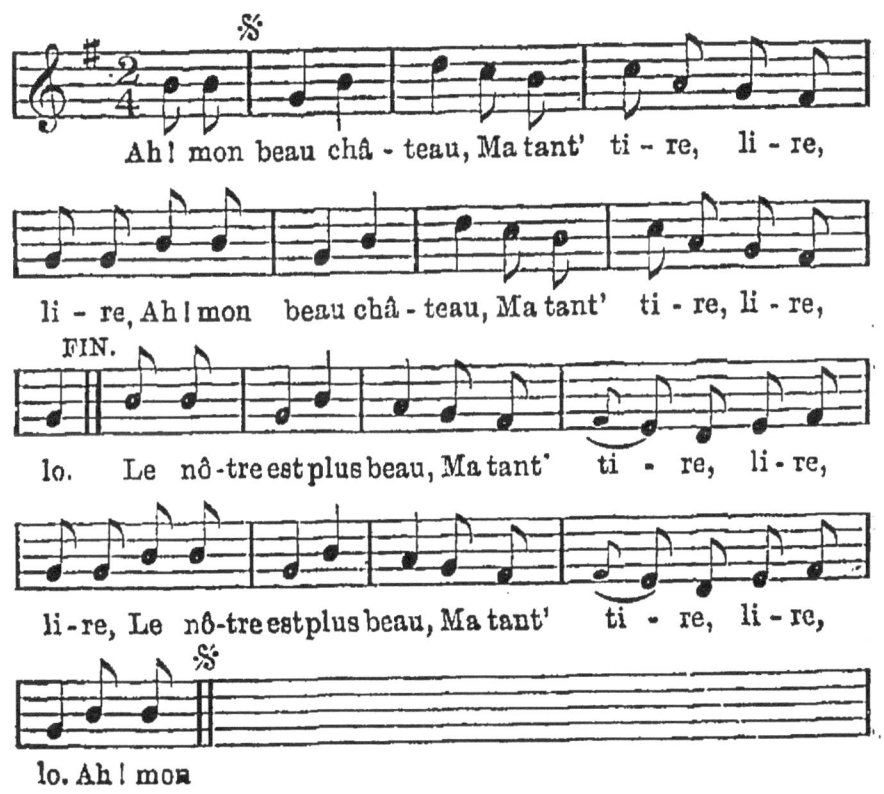

I

1ᵉʳ ROND

Ah ! mon beau château,
Ma tant'tire, lire, lire,
Ah ! mon beau château,
Ma tant'tire, lire, lo.

2ᵉ ROND

Le nôtre est plus beau,
Ma tant'tire, lire, lire,
Le nôtre est plus beau,
Ma tant'tire, lire, lo.

II

1ᵉʳ ROND

Nous le détruirons,
Ma tant'tire, lire, lire,
Nous le détruirons,
Ma tant'tire, lire, lo.

2ᵉ ROND

Laquell' prendrez-vous ?
Ma tant'tire, lire, lire,
Laquell' prendrez-vous,
Ma tant'tire, lire, lo ?

III

(En montrant une jeune fille)

1ᵉʳ ROND

Celle que voici,
Ma tant'tire, lire, lire,
Celle que voici,
Ma tant'tire, lire, lo.

2ᵉ ROND

Que lui donn'rez vous ?
Ma tant'tire, lire, lire,
Que lui donn'rez vous,
Ma tant'tire, lire, lo.

IV

1ᵉʳ ROND

De jolis bijoux,
Ma tant'tire, lire, lire,
De jolis bijoux,
Ma tant'tire, lire, lo.

2ᵉ ROND

Nous en voulons bien,
Ma tant'tire, lire, lire,
Nous en voulons bien,
Ma tant'tire, lire, lo.

57. — Le pont d'Avignon.

NOTA. — On interrompt la ronde à chaque couplet, pour imiter l'action des personnes qu'on vient de nommer. Il va sans dire que la ronde peut avoir un nombre illimité de couplets.

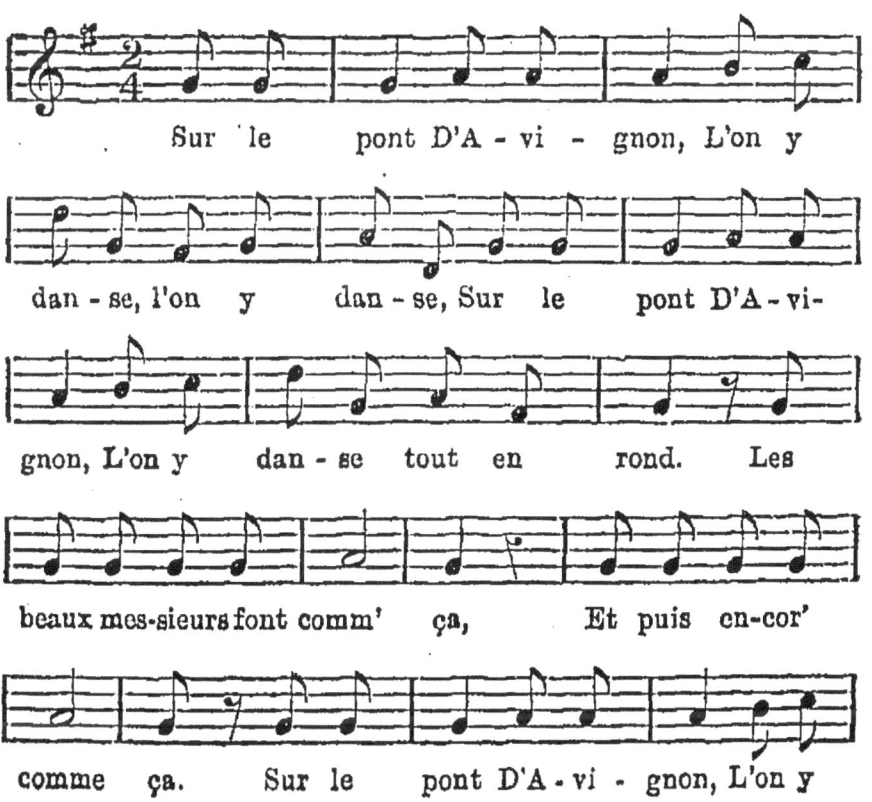

Sur le pont D'A-vi-gnon, L'on y dan-se, l'on y dan-se, Sur le pont D'A-vi-gnon, L'on y dan-se tout en rond. Les beaux mes-sieurs font comm' ça, Et puis en-cor' comme ça. Sur le pont D'A-vi-gnon, L'on y

JEUX EN PLEIN AIR

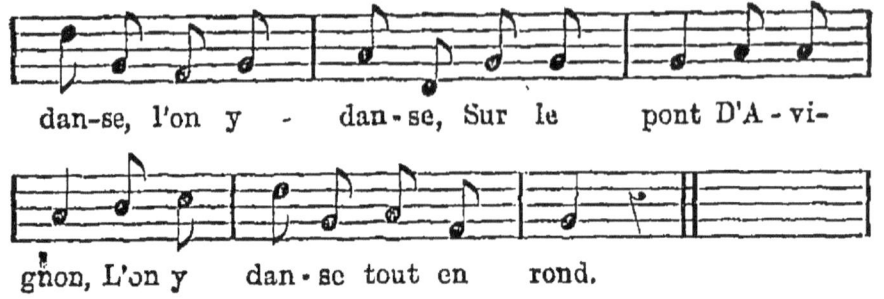

dan-se, l'on y dan-se, Sur le pont D'A-vi-gnon, L'on y dan-se tout en rond.

REFRAIN

Sur le pont
D'Avignon,
L'on y danse, l'on y danse,
Sur le pont
D'Avignon,
L'on y danse tout en rond.

I

Les beaux messieurs font comm' ça,
Et puis encor' comme ça.

REFRAIN

Sur le pont, etc.

II

Les bell's dam's font comm' ça,
Et puis encor' comme ça.

REFRAIN

Sur le pont, etc.

III

Les blanchisseuse' font comm' ça,
Et puis encor' comm' ça.

REFRAIN

Sur le pont, etc.

58. — Prom'nons dans les bois.

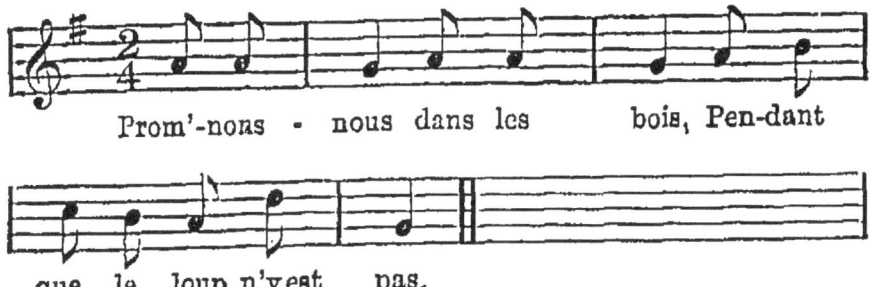

Prom'-nons - nous dans les bois, Pen-dant que le loup n'y est pas.

TOUT LE MONDE

Prom'nons-nous dans les bois,
Pendant que le loup n'y est pas.

LA BICHE

Loup, loup, y es-tu ?...

LE LOUP

Non......

TOUT LE MONDE

Prom'nons-nous dans les bois,
Pendant que le loup n'y est pas.

LA BICHE

Loup, loup, y es-tu ?...

LE LOUP

Oui...

LA BICHE

Sauvons-nous.

LE LOUP

Je suis loup, loup, qui te mangera.

LA BICHE

Je suis la biche qui me défendra.

LE LOUP

Défends ta queue.

59. — Les écus de la boulangère.

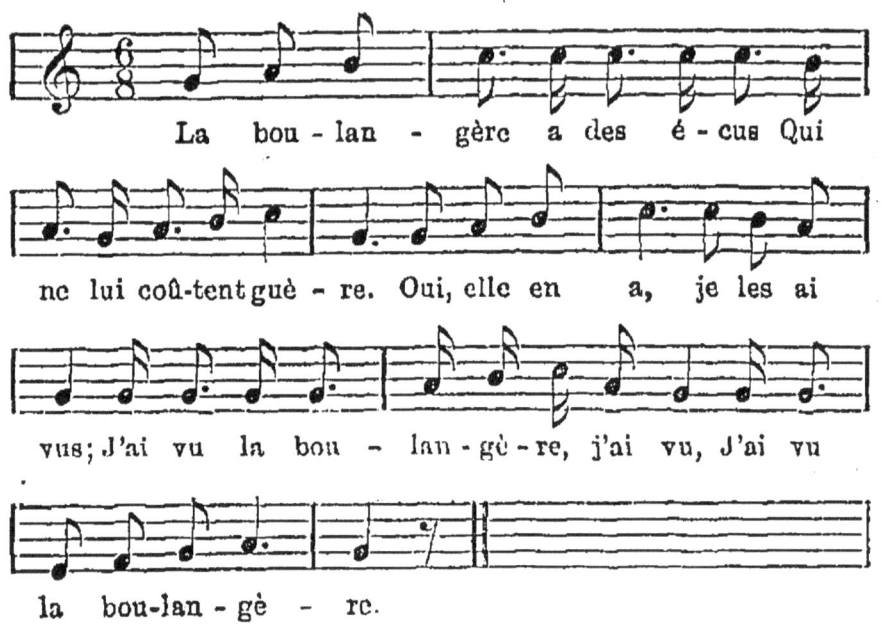

La boulangère a des écus
Qui ne lui coûtent guère, *bis.*

REFRAIN

Oui, elle en a, je les ai vus ;
J'ai vu la boulangère, j'ai vu,
J'ai vu la boulangère.

NOTA. — Les fillettes font une ronde générale en chantant le couplet. Elles reprennent ensuite le refrain, en laissant la ronde pour tourner deux par deux, jusqu'à ce que chaque fillette ait tourné successivement. Alors on reprend la ronde en chantant le couplet.

60. — La reine en sabots.

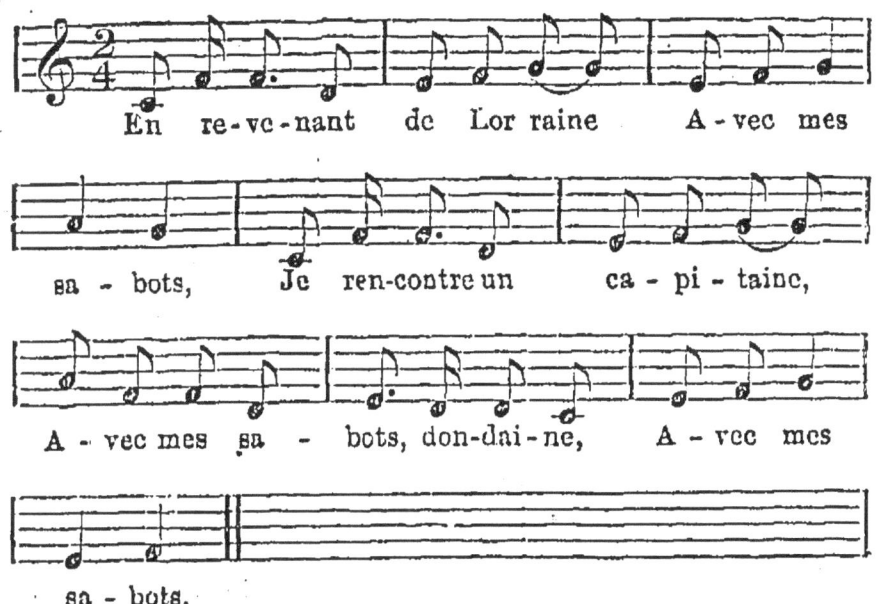

En re-ve-nant de Lor raine A-vec mes sa - bots, Je ren-contre un ca - pi - taine, A - vec mes sa - bots, don-dai-ne, A - vec mes sa - bots.

I

En revenant de Lorraine
 Avec mes sabots,
Je rencontre un capitaine,
Avec mes sabots, dondaine,
 Avec mes sabots.

II

Il me dit qu'j'étais vilaine
 Avec mes sabots.
Je lui dis : « Pas si vilaine !
« Avec mes sabots, dondaine,
 « Avec mes sabots.

III

« Puisque l'fils du roi lui-même,
 « Avec mes sabots,
« M'a donné pour mon étrenne,
« Avec mes sabots, dondaine,
 « Avec mes sabots.

IV

« Un bouquet de marjolaine,
 « Avec mes sabots.
« Je l'ai planté dans la plaine,
 « Avec mes sabots, dondaine,
 « Avec mes sabots.

V

— « S'il pousse : « Tu seras reine,
 « Avec tes sabots ».
— Il a poussé : « Je suis reine,
 « Avec mes sabots, dondaine,
 « Avec mes sabots. »

61. — Le Petit Chaperon rouge.

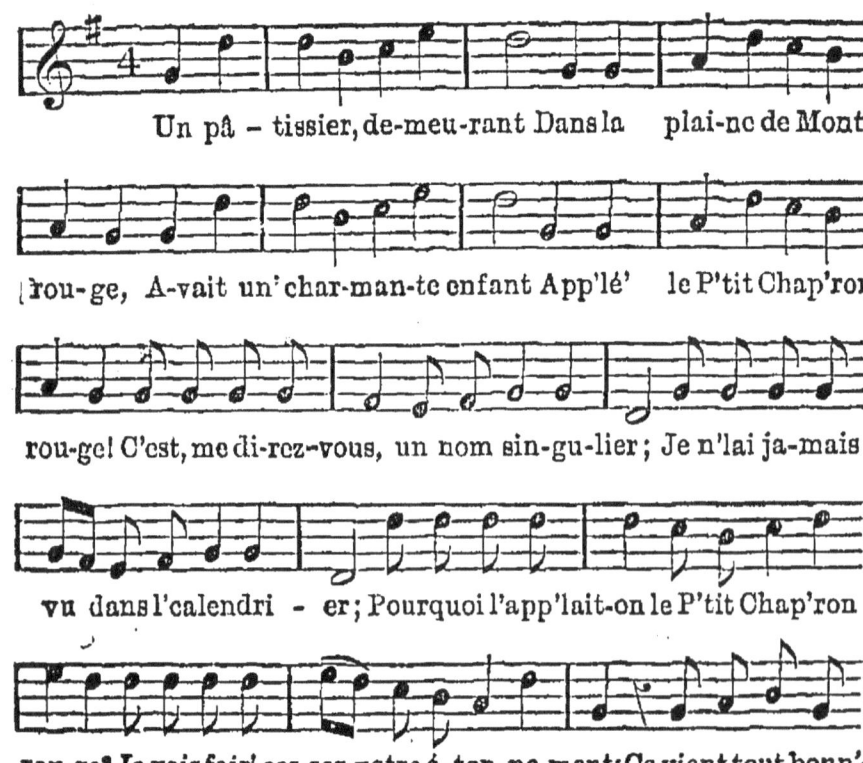

Un pâ - tissier, de-meu-rant Dans la plai-ne de Mont-rou-ge, A-vait un' char-man-te enfant App'lé' le P'tit Chap'ron rou-ge! C'est, me di-rez-vous, un nom sin-gu-lier; Je n'lai ja-mais vu dans l'calendri - er; Pourquoi l'app'lait-on le P'tit Chap'ron rou-ge? Je vais fair' ces-ser votre é-ton-ne-ment: Ça vient tout bonn'-

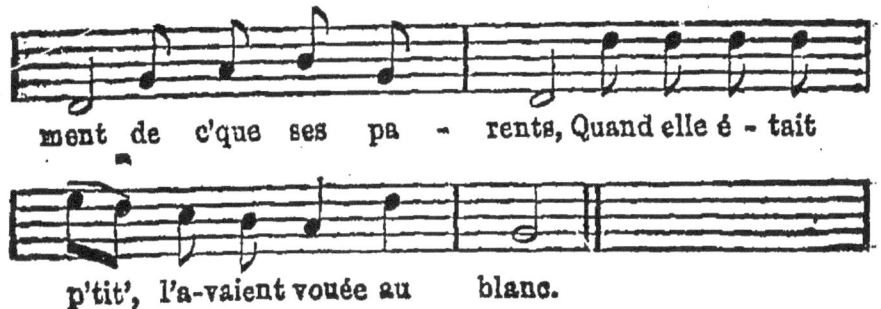

I

Un pâtissier, demeurant
Dans la plaine de Montrouge,
Avait un' charmant' enfant
App'lé' le P'tit Chap'ron rouge.
« C'est, me direz-vous, un nom singulier ;
Je n'lai jamais vu dans l'calendrier ;
Pourquoi l'app'lait-on le P'tit Chap'ron rouge ?
— « Je vais fair' cesser votre étonnement :
Ça vient tout bonn'ment de c'que ses parents,
Quand elle était p'tit', l'avaient vouée au blanc. »

II.

C' pâtissier lui dit : « Hélas !
J'ai là d'puis l'anné' dernière,
Deux pâtés qui n' se vendent pas ;
Tiens, port'-les à ta grand'mère :
Elle a constamment des maux d'estomac,
Et l' médecin y a dit qu'il fallait pour ça
Prendre un' nourriture extrêm'ment légère ;
Ça lui f'ra du bien, ou je m'tromp' beaucoup. »
V'là l'enfant qui prend ses jamb's à son cou,
Manièr' de courir pas commod' du tout.

III

Sur sa route ell' rencontra
Un loup qui lui dit : « Mam'selle,
Au moins, pour courir comm' ça,
Portez-vous de la flanelle ?
— Non, j'porte des pâtés, lui répond l'enfant,
Qu'mon papa envoie à ma bonn'maman.

— Fort bien, dit le loup, où demeure-t-elle ?
— Au moulin, là-bas, répond l'innocent.
— Voyons, dit le loup, lequel en courant
Sera, de nous deux, au moulin *avant*. »

IV

Le loup part comme un coup d' vent ;
Il frappe à la maisonnette :
« Qui qu'est là ? » dit la mèr'grand,
S'dorlotant dans sa couchette.
Le loup prend la voix du Petit Chap'ron,
Et dit : « J'vous apport' du nanan bien bon ! »
La mèr'grand répond : « Tir' la chevillette,
Et la bobinette aussitôt cherra. »
L'scélérat entra, la mangea, croqua,
Si bien qu'son bonnet fut tout c' qui resta.

V

Non content d' mett' le bonnet,
Les lunett's de sa victime,
Croiriez-vous qu'il eut l' toupet
D' faire des jeux d'mots sur son crime ?
« Je n'vois pas, dit-il, de quoi ell' s' plaindrait :
Au lieu d' son moulin, j'lui donn' mon *palais* ! »
Et puis, en poussant un rire unanime,
Il s' coucha dans l' lit, du côté du mur,
En disant : « J' quitt'rais mon boucher, bien sûr,
S'il m' vendait jamais un bifteck si dur ! »

VI

Le P'tit Chap'ron, qui s'était
Arrêté à la Villette
(Quoiqu' son pèr' lui défendait),
Pour regarder un' charrette,
Arrive au moulin et s'met à cogner ;
Le loup crie alors, en parlant du nez :
« C'est toi, mon enfant, tir' la chevillette,
Et viens, dans mon lit, t' coucher avec moi ;
Car je n' fais pas d'feu, quoiqu'il fasse bien froid,
Parc' que mon poêl' fume et que j' n'ai pas d'bois. »

VII

Le P'tit Chap'ron dit : « Mèr'grand,
Qu' vous avez un' drôle de balle ! »
Le loup répond : « Mon enfant,
J'aime cett' remarqu' filiale.
— Grand'mèr', vos deux yeux brill'nt comm' des lampions.
— Enfant, c'est l'effet d' ma satisfaction.
— Vous ouvrez la bouche aussi grand' qu'un'malle !
Vous pourriez serrer tout plein d' choses là-d'dans. »
Le loup prend l'enfant, l'avale en disant :
« Tu trouv's ma bouche *malle*, et moi j' te mets d' dans. »

62. — Les lauriers sont coupés.

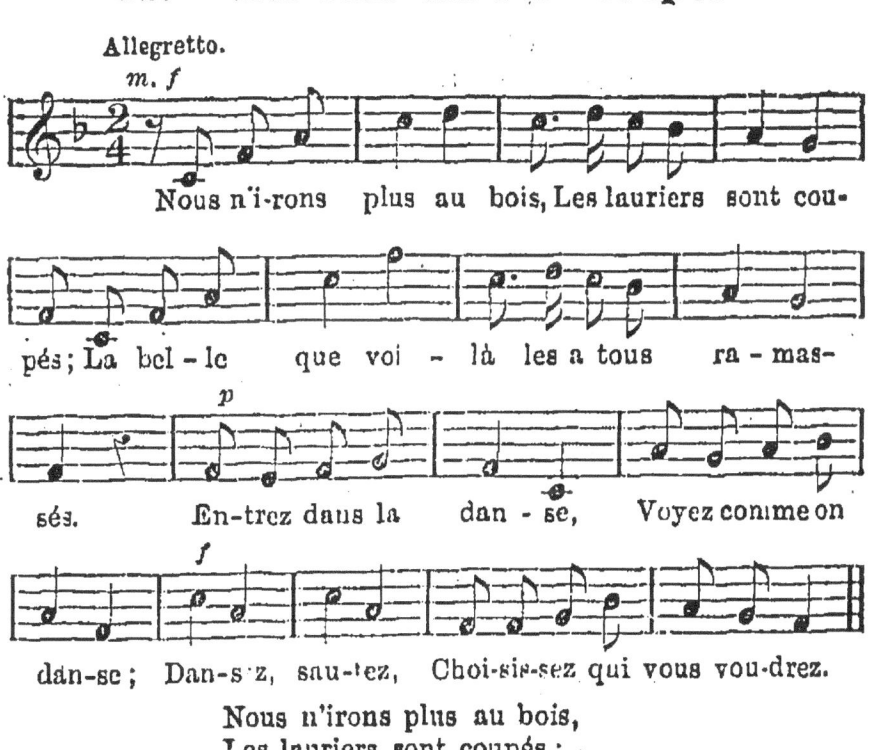

Nous n'irons plus au bois,
Les lauriers sont coupés ;
La belle que voilà
Les a tous ramassés.
Entrez dans la danse,
Voyez comme on danse
 Dansez,
 Sautez,
Choisissez qui vous voudrez.

66 JEUX EN PLEIN AIR

NOTA. — Chaque couplet est composé d'un vers et d'un refrain comprenant trois vers. Lorsque les danseuses chantent : *Entrez dans la danse*, une fillette se détache de la ronde, et toutes ses compagnes tournent autour d'elle en finissant de chanter le couplet.

63. — Giroflé, Girofla.

NOTA. — Le premier couplet est dit par une jeune fille. Ses camarades, se tenant par la main, avancent vers elle et reculent en chantant le second couplet. La jeune fille dit le troisième, et ainsi de suite, à tour de rôle, jusqu'au dernier. Elle fait alors les cornes, ce qui a pour effet de mettre en fuite ses camarades.

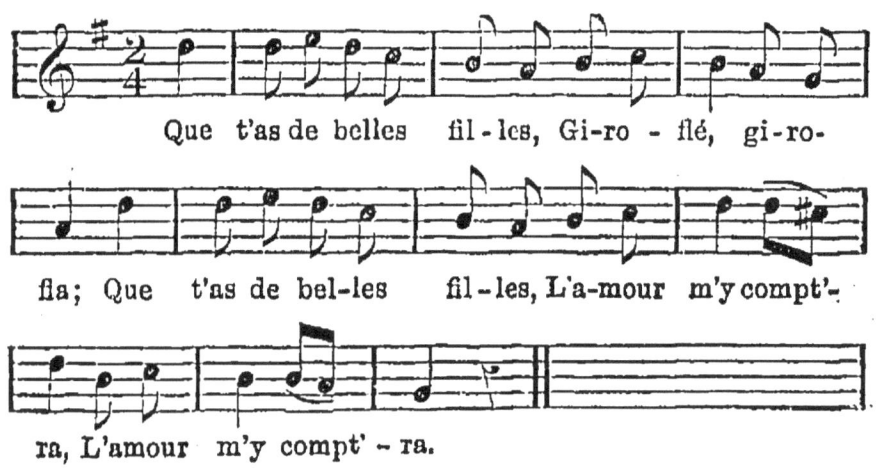

I

Que t'as de belles filles,

(REFRAIN)

Giroflé, girofla ;
Que t'as de belles filles,
L'amour m'y compt'ra (*bis*).

II

Ell's sont bell's et gentilles, etc.

III
Donnez-moi-z'en donc une ? etc.

IV
Pas seul'ment la queue d'une, etc.

V
J'irai au bois seulette, etc.

VI
Quoi faire au bois seulette ? etc.

VII
Cueillir la violette, etc.

VIII
Quoi fair' de la violette ? etc.

IX
Pour mettre à ma coll'rette, etc.

X
Si le roi t'y rencontre ? etc.

XI
J' lui f'rai trois révérences, etc.

XII
Si la rein' t'y rencontre ? etc.

XIII
J' lui f'rai six révérences, etc.

XIV
Si l'diable t'y rencontre ? etc.

XV
Je lui ferai les cornes, etc.

64. — Savez-vous planter les choux ?

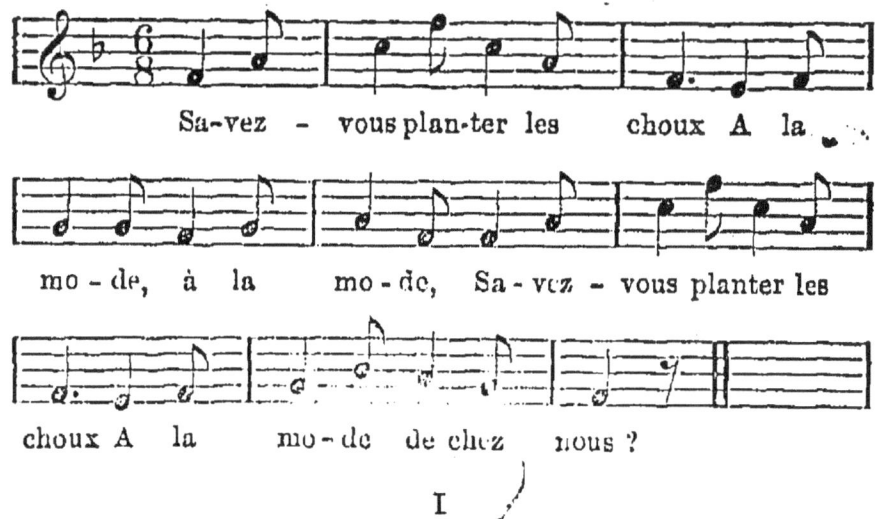

Sa-vez - vous plan-ter les choux A la mo-de, à la mo-de, Sa-vez - vous planter les choux A la mo-de de chez nous ?

I

Savez-vous planter les choux
A la mode, à la mode,
Savez-vous planter les choux
A la mode de chez nous ?

II

On les plante avec le pied,
A la mode, à la mode,
On les plante avec le pied,
A la mode de chez nous.

III

On les plante avec le doigt,
A la mode, à la mode,
On les plante avec le doigt,
A la mode de chez nous.

NOTA. — Les danseuses peuvent désigner successivement les diverses parties du corps, pied, nez, menton, etc., en imitant en même temps l'action de planter avec la partie qu'elles ont nommée.

5. — Le chevalier du guet.

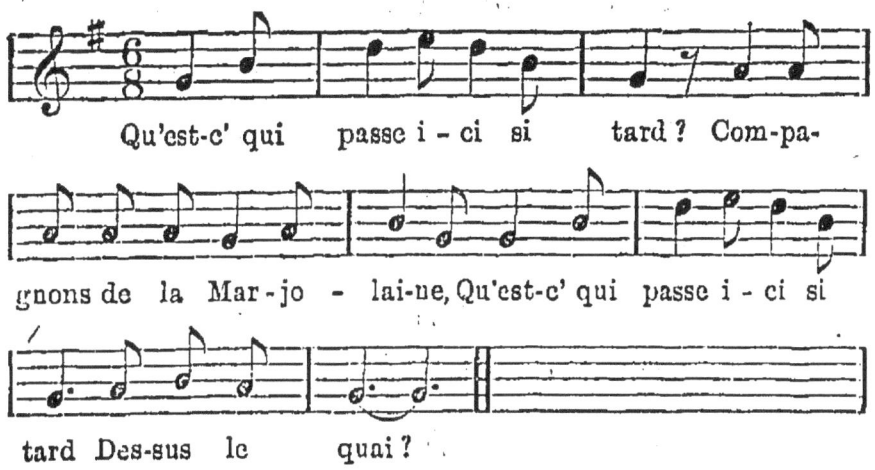

Qu'est-c' qui passe i-ci si tard ? Compa-gnons de la Mar-jo-lai-ne, Qu'est-c' qui passe i-ci si tard Des-sus le quai ?

Nota. — Chaque couplet se compose d'un vers et d'un refrain comprenant trois vers. Dans cette ronde, une jeune fille représente le chevalier du guet. Les autres chantent le premier couplet en se dirigeant elle vers et en reculant. Elle leur répond jusqu'au dernier couplet, puis s'empare d'une de ses compagnes et se sauve avec elle. Toutes les autres courent derrière elles.

I

Qu'est c' qui passe ici si tard ?

(REFRAIN)

Compagnons de la marjolaine,
Qu'est-c' qui passe ici si tard
Dessus le quai ?

II

C'est le chevalier du guet, etc.

III

Que demand' le chevalier ? etc.

IV
Une fille à marier, etc.

V
N'y a pas de fille à marier, etc.

VI
On m'a dit qu' vous en aviez, etc.

VII
Ceux qui l'ont dit s' sont trompés, etc.

VIII
Je veux que vous m'en donniez, etc.

IX
Sur' les onze heur's repassez, etc.

X
Les onze heur's sont bien passées, etc.

XI
Sur les minuit revenez, etc.

XII
Les minuit sont bien sonnés, etc.

XIII
Mais nos filles sont couchées, etc.

XIV
En est-il un' d'éveillée, etc.

XV
Qu'est-c' que vous lui donnerez ? etc.

XVI

De l'or, des bijoux assez, etc.

XVII

Ell' n'est pas intéressée, etc.

XVIII

Mon cœur je lui donnerai, etc.

XIX

En ce cas-là, choisissez, etc.

66. — La bonne aventure

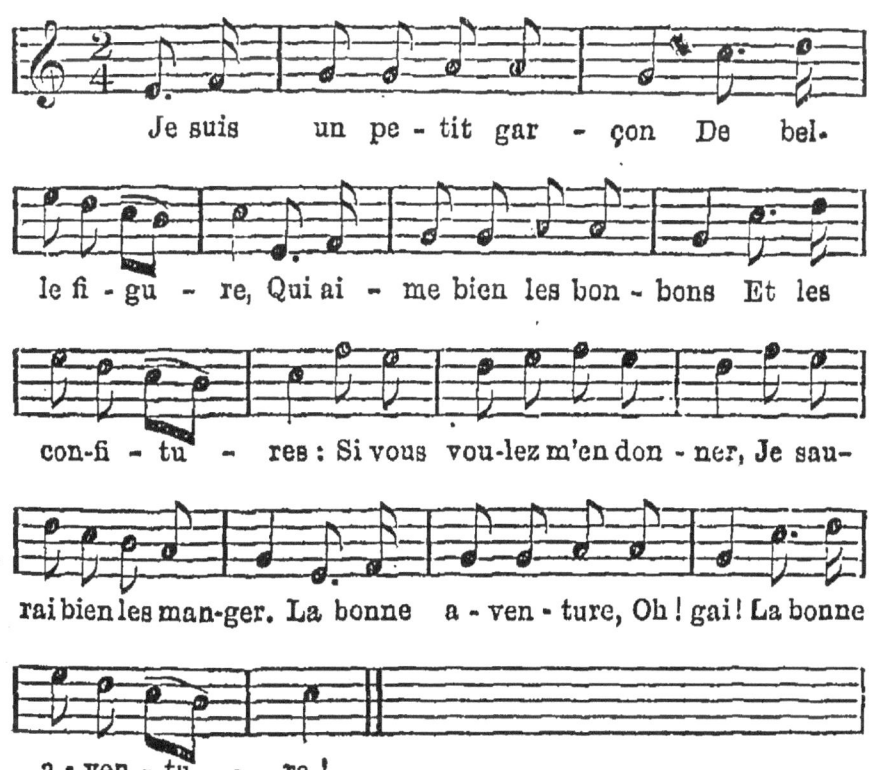

Je suis un pe-tit gar-çon De bel-le fi-gu-re, Qui ai-me bien les bon-bons Et les con-fi-tu-res : Si vous vou-lez m'en don-ner, Je sau-rai bien les man-ger. La bonne a-ven-ture, Oh ! gai ! La bonne a-ven-tu-re !

I

L'ENFANT

Je suis un petit garçon
De belle figure,
Qui aime bien les bonbons
Et les confitures ;
Si vous voulez m'en donner,
Je saurai bien les manger.
La bonne aventure,
Oh ! gai !
La bonne aventure.

II

LA MAMAN

Lorsque les petits garçons
Sont gentils et sages,
On leur donne des bonbons,
De belles images ;
Mais quand ils se font gronder,
C'est le fouet qu'il faut donner.
La triste aventure,
Oh ! gai !
La triste aventure.

III

L'ENFANT

Je serai sage et bien bon,
Pour plaire à ma mère ;
Je saurai bien ma leçon,
Pour plaire à mon père ;
Je veux bien les contenter,
Et s'ils veulent m'embrasser,
La bonne aventure,
Oh ! gai !
La bonne aventure.

67. — La reine Margot.

NOTA. — Chaque couplet se compose d'un vers et d'un refrain comprenant trois vers. Une des élèves s'agenouille : c'est la reine Margot. Toutes les autres relèvent son sarrau ou sa blouse et se mettent debout autour d'elle. Une autre tourne autour du groupe ainsi fait et chante : *Où est la reine Margot ?* etc. Les autres répondent : *Elle est dans son château*, etc. Lorsqu'elle prononce le vers : *En abattant une pierre...*, celle qui tourne touche une de ses camarades, et celle-ci la suit. Une deuxième pierre ou plutôt une deuxième élève suit la première, et ainsi de suite jusqu'à la fin. Alors la reine Margot, mise à découvert, se relève ; mais, chose étrange, elle est transformée en diable, et tout le monde court après elle, afin de battre le diable.

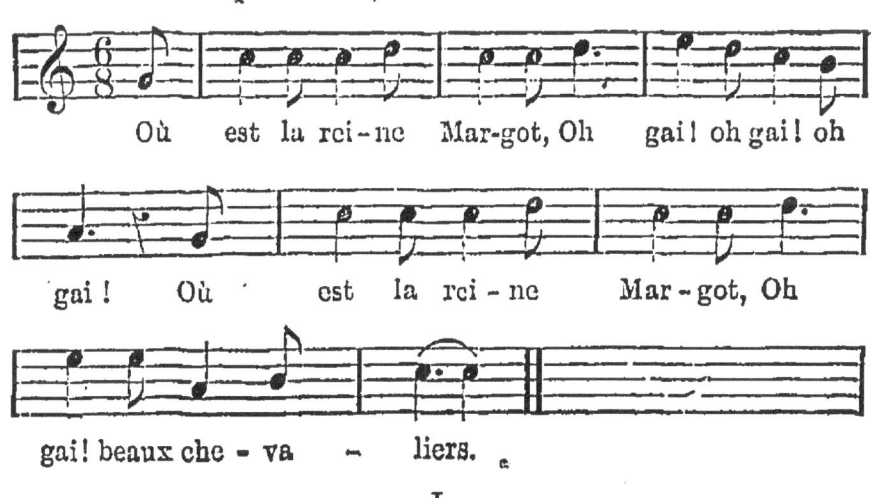

I

Où est la reine Margot,
REFRAIN
Oh gai ! oh gai ! oh gai !
Où est la reine Margot,
Oh gai ! beaux chevaliers.

II
La reine est dans son château, etc.

III
Ne pourrait-on pas la voir ? etc.

IV
Les murs en sont bien trop hauts, etc.

V
En abattant une pierre ? etc.

VI
Et en abattant deux pierres ? etc.

68. — Le pont du Nord.

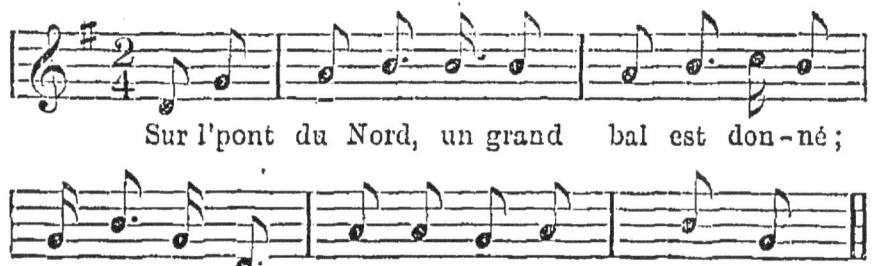

Sur l'pont du Nord, un grand bal est don-né ;
Sur l'pont du Nord, un grand bal est don-né.

I
Sur l'pont du Nord, un grand bal est donné (*bis*).

II
Adèl' demande à sa mèr' pour danser (*bis*).

III
— Non, ma fille, tu n'iras pas danser (*bis*).

IV
Monte à sa chambre et se met à pleurer (*bis*).

V

Son frère arriv' sur un bateau doré (bis).

VI

— Ma sœur, ma sœur, qu'as-tu donc à pleurer (bis) ?

VII

— Maman n'veut pas que j'aille au bal danser (bis).

VIII

— Mets ta rob' blanche et ta ceintur' dorée (bis).

IX

Et nous irons tous deux au bal danser (bis).

X

La premièr' danse, Adèle a bien dansé (bis).

XI

La second' dans', le pied lui a glissé (bis).

XII

La troisième' dans', le pont a défoncé (bis)

XIII

Les cloche' du Nord se sont mise' à sonner (bis).

XIV

La mèr' demand' ce qu'ell's ont à sonner (bis).

XV

— C'est vos enfants qui vienn't de se noyer (bis).

XVI

Voilà le sort des enfants obstinés (bis)

69. — La tour.

La tour, prends gar-de, La tour, prends gar-de De

te lais-ser a - bat - tre.

Nota. — La tour est représentée par deux jeunes filles qui se tiennent les mains. Une troisième, assise plus loin, représente le duc de Bourbon ; celui-ci est entouré par toutes les autres jeunes filles, qui représentent son fils et ses officiers. Deux de ces derniers s'adressent à la tour :

> La tour, prends garde (*bis*)
> De te laisser abattre.

LA TOUR

> Nous n'avons garde (*bis*)
> De nous laisser abattre.

LES OFFICIERS

> J'irai me plaindre (*bis*)
> Au duque de Bourbon.

LES OFFICIERS

> Mon duc, mon prince (*bis*),
> Je viens à vos genoux.

LE DUC

> Mon capitaine (*bis*),
> Que me demandez-vous ?

LES OFFICIERS

> Un de vos gardes (*bis*),
> Pour abattre la tour.

LES OFFICIERS ET LE GARDE

La tour, prends garde (*bis*)
De te laisser abattre.

Nota. — Le dialogue reprend alors, et l'on continue en demandant successivement tous les gardes pour abattre la tour. Quand il ne reste plus que le duc et son fils, on reprend :

LES OFFICIERS

Votre cher fils (*bis*),
Pour abattre la tour.

LE DUC

Allez, mon fils (*bis*),
Pour abattre la tour.

LES OFFICIERS ET LE FILS

La tour, prends garde (*bis*),
De te laisser abattre, etc.

LES OFFICIERS

Votre présence (*bis*),
Pour abattre la tour.

LE DUC

Je vais moi-même (*bis*),
Pour abattre la tour.

Nota. — Afin d'abattre la tour, chaque fillette appuie de tout le poids de son corps sur les bras des deux élèves formant cette tour, pour les faire lâcher prise. La tour est renversée quand les mains des fillettes sont séparées.

70. — Le furet.

NOTA. — Les joueurs se mettent en rond et tiennent dans leurs mains une corde sur laquelle glisse une petite boule creuse ou un anneau appelé *furet*.

Dans l'intérieur du cercle, un joueur a pour mission de saisir le furet sous la main qu'il suppose le recouvrir. Tous les joueurs, en chantant : *Il court, il court*, etc., font glisser le furet de main en main, de manière qu'il ne soit point vu du chercheur. Quand celui-ci désigne un joueur comme détenteur du furet, la ronde s'arrête, et le joueur désigné doit ouvrir loyalement les mains. S'il découvre le furet, il prend la place du chercheur; dans le cas contraire, on chante de plus belle : *Il court, il court*, etc.

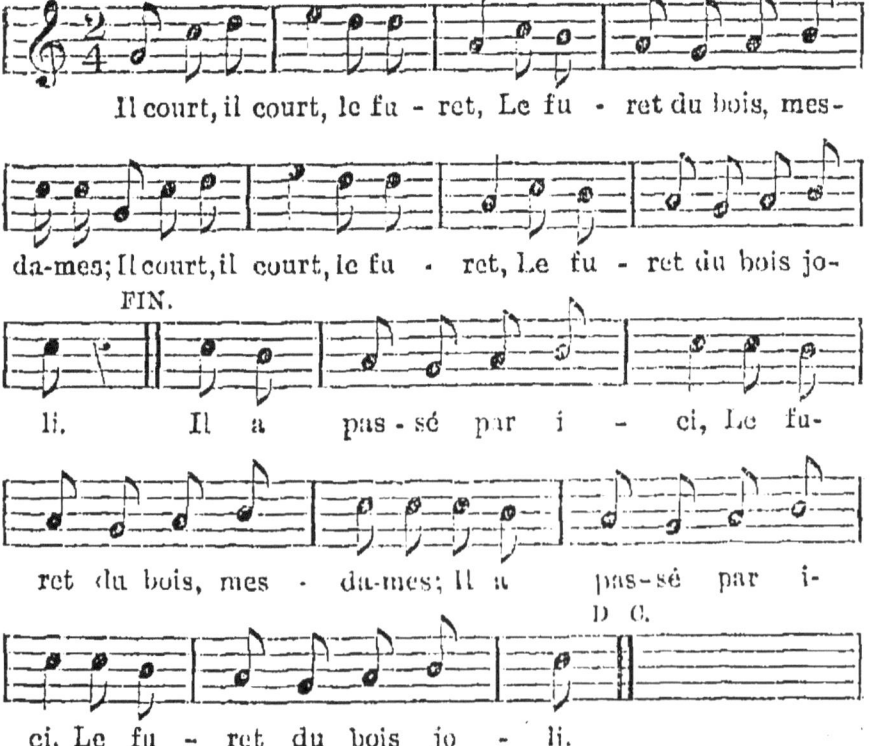

Il court, il court, le fu - ret, Le fu - ret du bois, mes-da-mes; Il court, il court, le fu - ret, Le fu - ret du bois jo-li. Il a pas-sé par i - ci, Le fu-ret du bois, mes - da-mes; Il a pas-sé par i-ci, Le fu - ret du bois jo - li.

Il court, il court, le furet,
Le furet du bois, mesdames ;
Il court, il court, le furet,
Le furet du bois joli.
Il a passé par ici,
Le furet du bois, mesdames
Il a passé par ici,
Le furet du bois joli.
Il court, il court, le furet,
Le furet du bois, mesdames ;
Il court, il court, le furet,
Le furet du bois joli.

CHAPITRE VI

JEUX DIVERS

71. — Le colin-maillard.

Le *colin-maillard* convient aussi bien aux filles qu'aux garçons.

Le nombre des joueurs est indéfini, mais tous doivent parfaitement se connaître. L'un d'eux, désigné par le sort, a les yeux bandés avec un mouchoir. Ses camarades viennent le provoquer en le touchant de la main, ou bien encore en lui parlant à très peu de distance. S'il parvient à saisir un des joueurs, ce dernier le remplace. Dans le cas contraire, il erre à l'aventure. Ses partenaires l'avertissent d'un danger, comme la présence d'un arbre, d'un mur, en criant : *Casse-cou !* S'il approche d'un joueur, on lui crie : *Tu brûles.*

Ce jeu peut se compliquer de la manière suivante. Le patient, au lieu d'être relevé de son poste quand il a saisi un de ses compagnons, doit encore nommer celui-ci ; mais alors il lui est permis de le palper tout à son aise, avec les mains. Les joueurs peuvent, en outre, changer de casquette, de vêtement, etc., afin de dérouter les calculs du pauvre aveugle. Il est vrai, d'autre part, que le mutisme du joueur arrêté peut se trahir par un rire étouffé. Dans ce cas, le joueur trop peu sérieux est aussitôt reconnu.

72. — Le colin-maillard à la baguette.

Comme dans le colin-maillard ordinaire, un joueur désigné par le sort a les yeux recouverts d'un ban-

deau. On lui met dans la main une baguette légère. Tous les autres se placent en cercle autour de lui, et, se tenant par la main, dansent en chantant une ronde. Le patient, avançant lentement, incline sa baguette du côté des joueurs et cherche à toucher l'un d'entre eux. S'il y parvient, le jeu s'arrête aussitôt; le joueur touché saisit la baguette par l'autre extrémité, et dit trois fois, en déguisant sa voix, un mot convenu d'avance, voire même une phrase telle que *Bonjour, Nicolas*. Si le patient arrive à nommer le joueur, celui-ci prend sa place, et la ronde continue. Dans le cas contraire, le patient rentre dans le cercle, et le jeu recommence.

73. — Les couleurs.

Le jeu de couleurs est celui qui admet le plus facilement grands et petits enfants des deux sexes. Le plus grand des joueurs est déclaré marchand de couleurs. Trois autres sont désignés pour être le diable, le bon Dieu et la fée Bonne-Enfant. Tous les autres sont placés en rang, le long d'un mur. Le marchand de couleurs leur assigne à chacun, en baissant la voix, un nom de couleur bien connue. Le bon Dieu se présente alors, un bâton à la main, en disant d'une voix grave : *Pan, pan, pan!* Le marchand répond : *Qui va là?* — *C'est le bon Dieu qui demande la couleur verte.*

Le joueur qui représente la couleur verte vient se placer derrière le bon Dieu, et, saisissant son habit, il le suit lors de sa sortie.

La fée Bonne-Enfant, tenant à la main droite sa baguette magique, se présente à son tour, et, d'une voix fluette, reprend les paroles du bon Dieu citées

plus haut. Elle s'en retourne également avec la couleur demandée.

Enfin, le diable se présente. Il tient à la main droite une fourche et porte, sur le front, deux cornes, faites avec deux petits bâtons placés sur chaque oreille. De sa plus grosse voix, il réclame alors, lui aussi, sa couleur.

Quand toutes les couleurs sont épuisées, le diable et ses acolytes sont entourés par les autres joueurs aux cris de *Battons le diable, battons le diable!* etc. Naturellement il faut ne pas lui faire de mal et le battre surtout en paroles.

74. — Le loup ou la queue leu leu.

Un joueur des plus agiles représente le loup. Les joueurs se placent l'un derrière l'autre en se tenant par le vêtement (fig. 13). Le premier remplit le rôle

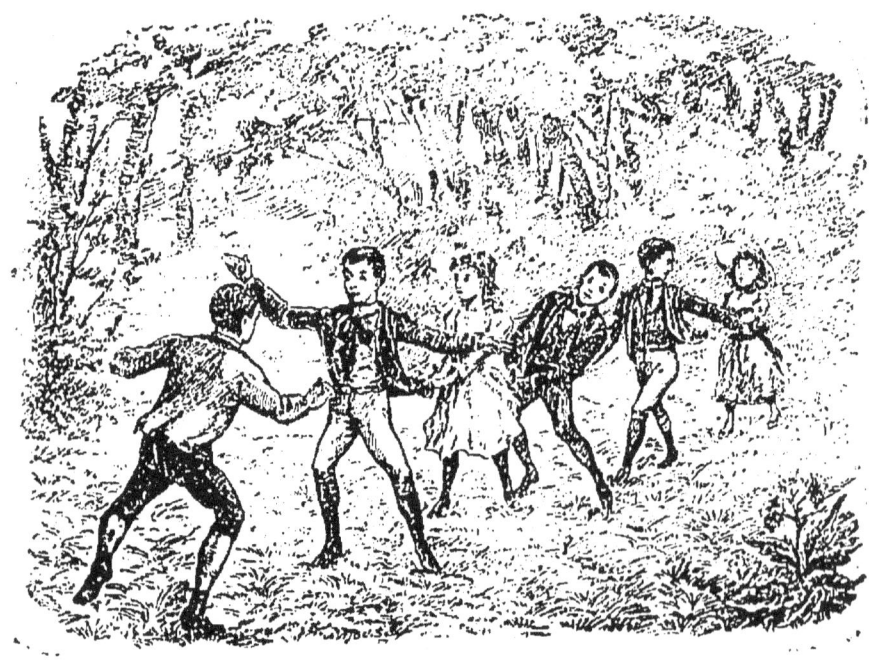

FIG. 13.

de berger. Il a pour mission d'empêcher le loup de manger ses moutons Pour cela, il fait face au loup et tient ce dernier en respect quand il veut s'avancer trop près. De leur côté, les moutons se groupent derrière le berger, et se sauvent à l'approche du loup. Tout en se défendant des attaques du carnassier, les joueurs chantent en cadence : *Tu n'auras pas ma queue de mouton, tu n'auras pas ma queue...*

Chaque mouton touché par le loup vient se placer à sa suite. Lorsque tous les moutons ont abandonné leur berger, celui-ci devient loup ; le précédent loup est alors berger.

75. — Le cerf-volant.

Ce jeu, d'une très grande simplicité, a le précieux avantage d'exiger une course au grand air des champs.

On se procure des cerfs-volants de toutes les grandeurs chez les bimbelotiers ; mais on peut les faire soi-même, ce qui cause un premier plaisir.

Pour confectionner un cerf-volant, on coupe d'abord deux baguettes légères et bien droites, dont l'une, AB (fig. 14), doit avoir un quart de longueur de plus que l'autre, CD. On les relie entre elles avec une ficelle mince, de manière que leur point de contact, M, soit au milieu de la plus petite et au tiers environ de la plus grande. On relie les quatre extrémités, A, B, C, D, par un fil fortement serré. On prend ensuite une nouvelle branche, CND, plus flexible que les deux premières, et on la ploie de manière que le sommet de sa courbe, N, soit à cinq centimètres, en dedans, de l'extrémité du grand axe, AB, et que ses deux extrémités soient fixées aux deux extrémités du petit axe, CD. Ce squelette ainsi préparé, on le recouvre de deux feuilles de papier

collées l'une contre l'autre. On attache alors une corde de 15 à 20 centimètres au grand axe. A cette petite corde on fixe le bout du rouleau qui devra servir à lancer le cerf-volant.

Fig. 14.

Pour faire la queue du cerf-volant, il suffit d'attacher, sur une ficelle de deux mètres, à des intervalles de dix centimètres, des papiers plus ou moins froissés.

Pour lancer le cerf-volant, le joueur devra marcher dans le sens opposé au vent, et laisser la corde se dérouler graduellement. Lorsqu'il aura atteint l'extrémité du rouleau, il pourra fixer sa corde en l'attachant à un piquet enfoncé dans le sol.

Dans ces conditions, il pourra communiquer avec

son cerf-volant en lui envoyant des dépêches. A cet effet, il déchirera de petits papiers jusqu'en leur milieu et les mettra à cheval sur la corde, de façon que cette dernière se trouve au fond de la déchirure. Le vent poussera alors tous ces papiers avec rapidité vers le cerf-volant, pour lui porter des nouvelles de la terre.

76. — L'escarpolette.

L'escarpolette ou *balançoire* est un jeu que les enfants aiment assez, mais il offre des dangers sérieux. Si donc nous l'indiquons ici, c'est pour prévenir les enfants d'en user avec beaucoup de précautions. La présence d'une grande personne nous paraît même indispensable pour éviter toutes chances d'accident.

Inutile de décrire une balançoire, objet connu de tout le monde. Dans les campagnes, les garçons se font des escarpolettes à bon marché. Ils attachent fortement une corde solide à deux arbres placés à peu de distance l'un de l'autre; au milieu de cette corde, ils fixent un peu de foin ou de paille, et voilà une balançoire établie.

DEUXIÈME PARTIE

JEUX D'APPARTEMENT

Fig. 15.

CHAPITRE VII

JEUX D'ADRESSE

77. — L'adresse française.

On fait une cible avec une feuille de papier blanc qu'on fixe à un mur. D'autre part, on fait une flèche avec une plume métallique à laquelle on arrache une moitié de sa pointe, tandis que dans l'autre extrémité, fendue au préalable, on introduit un morceau de papier plié. Le projectile ainsi confectionné, les joueurs se placent en face de la cible et visent de leur mieux. L'élève qui atteint le premier le plus grand nombre de points gagne la partie.

On peut aussi prendre comme flèche une aiguille, en ayant soin de placer dans son chas un petit bout de fil.

78. — Les bulles de savon.

On fait dissoudre un léger morceau de savon dans un demi-verre d'eau ; puis, introduisant dans la dissolution un tube creux, tel qu'un petit brin de paille ou une pipe, on souffle assez fortement dans ce tube : il se produit alors de belles bulles qui prennent à la lumière les couleurs les plus variées.

En imprimant au tube un petit mouvement rapide, on parvient à dégager la bulle de savon, qui retombe mollement, au grand plaisir de tous les bambins.

79. — La course de Polichinelle.

Si vous voulez qu'on vous prenne pour un sorcier, faites sans explication préalable le tour suivant.

Prenez deux allumettes, et, par la partie non soufrée, ouvrez la première avec un canif, puis taillez la seconde en lame de couteau, de manière à la faire pénétrer dans la fente de la première. Fixez au-dessus des deux allumettes un *bonhomme* en papier. Cela fait, donnez un couteau de table à un de vos amis, que vous prierez de tenir cet objet horizontalement, et sans bouger la main. Mettez enfin votre *bonhomme* à cheval sur le couteau, de façon que la partie soufrée touche la table : à la grande surprise de votre ami, le pantin se mettra à marcher, avec ses jambes de bois, et ira tomber sur le nez à l'extrémité du couteau.

Pour ne pas conserver votre vilaine réputation de sorcier, dites à votre ami que ce résultat est dû à des

mouvements inconscients de son bras, mouvements qui donnent l'impulsion au pantin et l'obligent à avancer.

80. — Le verre d'eau renversé.

Cette expérience amusante doit, par prudence, être faite à la cuisine. Elle consiste à emplir complètement un verre d'eau, à placer dessus une feuille de papier bien lisse, et à renverser le verre, l'ouverture en bas : chose étonnante, l'eau ne tombe pas. La feuille de papier remplit le rôle du bouchon dans une bouteille.

On vous expliquera plus tard, si vous ne le savez déjà, que l'air atmosphérique appuie suffisamment sur le papier pour maintenir l'eau.

81. — Les quilles.

Les *quilles* sont de petits morceaux de bois longs et ronds, plus minces par le haut que par le bas, et surmontés d'un bouton. Elles sont au nombre de neuf, qu'on plante ordinairement trois à trois en carré, pour les abattre.

Les joueurs, munis de deux boules en bois, se mettent à un but marqué à l'avance. Le premier, désigné par le sort ou par tout autre moyen, lance successivement ses deux boules sur les quilles et compte combien il en a fait tomber, ce qui lui donne son nombre de points. Ses compagnons en font autant à tour de rôle. Le joueur qui arrive le plus tôt à effectuer le nombre de points déterminé au début gagne la partie.

On complique le jeu de quilles de la manière

suivante. On convient que, pour gagner, il faut faire exactement le nombre de points indiqué. Ainsi, supposons que la partie soit en 36 points. Un joueur qui a déjà 34 points se met à jouer, et renverse deux quilles : il gagne la partie ; mais si, au lieu de cela, il fait tomber trois quilles, il compte 37 points, et l'on dit alors qu'il est *brûlé*. Dans ce cas, il devra jouer pour diminuer son nombre de points, et, s'il est besoin, l'augmenter à nouveau jusqu'à 36 points.

Dans certains pays, le joueur brûlé *meurt* de sa brûlure, perd tous ses points, et recommence la partie.

82. — Le sou percé.

Les objets nécessaires pour faire cette expérience sont : un marteau, un bouchon de liège, un sou et une aiguille. On commence par enfoncer dans le bouchon cette dernière de manière que sa pointe et sa tête soient au niveau de chaque surface plane de ce bouchon : la longueur de l'aiguille se trouve alors être égale à celle du bouchon. On place ensuite le sou sur une table en bois, et le bouchon au-dessus du sou. Saisissant alors le marteau, on frappe violemment sur le bouchon, et le tour est joué : l'aiguille a traversé le sou.

83. — La peau de vache de Didon.

La légende nous rapporte qu'une reine, nommée Didon, fonda autrefois la ville de Carthage avec le terrain contenu dans une peau de vache. Cela nous paraît merveilleux. Sans être reine, on peut exécuter

un tour aussi étonnant, qui consiste à faire passer un des joueurs à travers une carte à jouer.

Fig. 16.

Prenons une carte (fig. 16) et coupons-la dans le sens de la longueur, en son milieu, en ayant soin de nous arrêter à un millimètre de chaque bord. Plions la carte en deux dans le sens de la fente, et pratiquons-y, avec des ciseaux, parallèlement à la largeur, des coupures peu éloignées les unes des autres et s'arrêtant à deux millimètres du bord (fig. 17). Nous n'avons plus alors qu'à ouvrir la carte : elle peut faire le tour du corps d'un enfant, voire même d'une grande personne.

Fig. 17.

84. — Le feu dans l'eau.

Pour faire un appareil d'éclairage peu coûteux et commode, prenez une bougie. Placez-la verticalement dans un vase rempli d'eau, en ayant soin de la lester avec un clou. Faites-la flotter de manière que l'eau arrive au niveau de sa partie supérieure. Allumez la bougie : elle brûlera tout entière. Vous devinez pourquoi. La flamme, en brûlant la partie combustible de la bougie, allège cette dernière et la met continuellement au niveau de l'eau. En outre, la partie extérieure de la bougie, refroidie par le contact de l'eau, se fond moins vite, et garantit ainsi la mèche allumée.

85. — Un trou dans une épingle.

Les petits ouvriers qui fabriquent des aiguilles s'amusent parfois à percer un cheveu, pour faire passer dans le trou ainsi fait un autre cheveu. Imitons-les, et

perçons une épingle avec une aiguille. Pour cela, prenons une bouteille, deux bouchons, deux couteaux, une épingle et une aiguille. Plaçons la bouteille debout sur une table (fig. 18); mettons un bouchon dans le goulot et sur le milieu de ce bouchon, enfonçons une aiguille, la pointe en l'air.

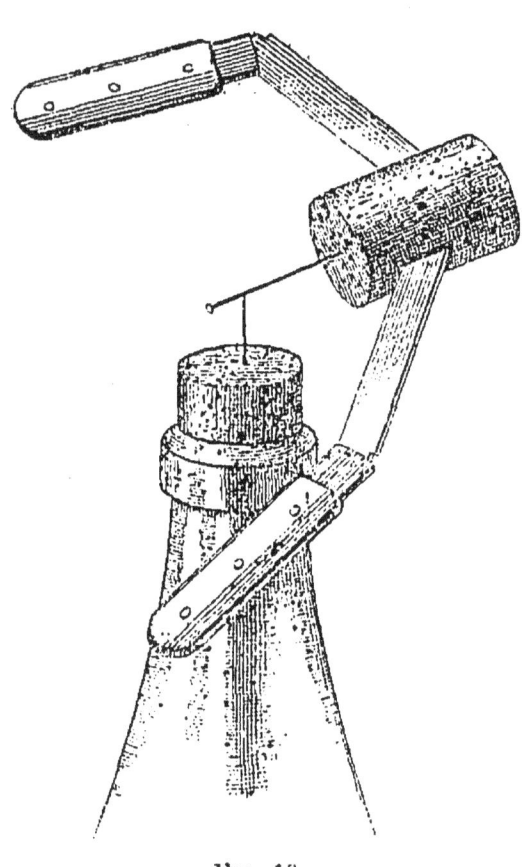

Fig. 18.

D'autre part, prenons le deuxième bouchon, et dans sa surface latérale enfonçons deux couteaux opposés l'un à l'autre. Disposons chaque couteau de manière que la lame forme avec le manche un angle d'environ 120 degrés. A l'extrémité du bouchon comprise entre les deux manches des couteaux, fixons une épingle de manière qu'elle fasse une saillie d'un centimètre. Plaçons maintenant ce système sur la bouteille, en posant délicatement l'épingle sur la pointe de l'aiguille : non seulement le système restera en équilibre, mais en imprimant un mouvement circulaire à l'un des couteaux, l'appareil tournera, et après une heure ou deux l'épingle sera percée.

86. — Le bourdon.

Deux joueurs seulement prennent part à ce jeu. Le premier place les poings l'un contre l'autre, en allongeant les deux pouces. Le second met sur les mains de son camarade, dans l'intervalle compris entre les deux pouces, un petit bâton arrondi, long de 15 à 20 centimètres; puis, imitant le bourdonnement de l'abeille, il avance la main, saisit le bâtonnet, et en donne un coup sur les doigts de son partenaire, qui doit être frappé par le *bourdon ;* sinon celui-ci devient patient à son tour.

87. — Les osselets.

Les *osselets* sont de petits os provenant de l'articulation du genou du mouton. Il suffit de les bien nettoyer pour s'en servir. La partie se fait à deux ou trois joueurs au plus. Elle comprend divers exercices d'adresse exécutés successivement. Les principaux de ces exercices, fort nombreux d'ailleurs, sont les suivants.

1º Les joueurs étant installés autour d'une table, le premier saisit de la main droite les cinq osselets formant le jeu et les laisse tomber sur cette table. Tous les osselets qui restent sur leur face étroite ou debout sont retirés et mis à part. Pour ramasser les autres, le joueur lance une bille en l'air, et pendant qu'elle fait son ascension, il ramasse un osselet assez rapidement pour recevoir cette bille avant qu'elle ait touché la table. Il fait de même pour les autres osselets.

2º Les osselets sont jetés en l'air comme dans le début du cas précédent. Ceux qui restent debout sont en-

levés. Le joueur lance alors sa bille, et pendant qu'elle opère sa course, il doit frapper ses mains l'une contre l'autre, une, deux, trois fois, suivant les conventions, et ramasser un osselet, le tout assez rapidement pour recevoir la bille à sa descente.

3° Les osselets, une fois disposés sur la table et tous couchés sur le côté, doivent être ramassés d'un seul coup par le joueur, pendant que la bille monte et descend. Cet exercice prend souvent le nom de rafle.

Il va sans dire que tout joueur qui manque son coup est remplacé par un autre. Le gagnant est celui qui arrive le premier à exécuter les trois ou quatre exercices imposés au début de la partie.

Les enfants acquièrent à ce jeu une très grande dextérité des doigts et de la main.

88. — Le tonneau.

Le *tonneau*, qui coûte trop cher pour appartenir à un seul joueur, mais qu'on trouve dans tous les établissements scolaires, est suffisamment connu pour qu'il soit utile de le décrire.

Les joueurs, au nombre de deux ou quatre, jouent chacun pour soi, ou deux contre deux. Ceux qui arrivent les premiers à faire le nombre de points indiqué d'avance gagnent les enjeux de leurs adversaires.

89. — Les grâces.

Les joueurs, au nombre de deux seulement, se placent à trois à cinq mètres l'un de l'autre. L'un, muni de deux petits bâtonnets, envoie à son partenaire une sorte de couronne, à laquelle il donne l'impulsion en

s'aidant de ses bâtonnets. Son adversaire reçoit la couronne avec les bâtonnets dont il est aussi muni, et la renvoie de même.

Toute l'adresse, dans ce jeu, qui ressemble beaucoup à celui de la raquette, consiste à bien envoyer l'anneau dans la direction de son partenaire.

90. — Le bilboquet.

Le *bilboquet* se compose d'une boule ou sphère de bois, percée, suivant son diamètre, d'un trou conique. A cette boule est fixé, à l'aide d'une corde, un bâtonnet pointu d'un côté et aplati de l'autre.

Le joueur tient le bâtonnet de la main droite, dans une position verticale, et de la gauche il place la boule de manière que, lancée habilement, l'ouverture qui s'y trouve vienne tomber juste au-dessus du bâtonnet.

CHAPITRE VIII.

JEUX DE PATIENCE.

91. — Le casse-tête.

1° Petit père a offert à son fils, pour ses étrennes, une carte de France dont les départements découpés forment autant de petits cartons. Après les avoir renversés et mêlés, il s'agit de les remettre en place. Pour cela, le joueur s'aidera d'abord de son atlas ; puis, avec un peu de mémoire et d'habileté, il recomposera la carte sans aucun secours.

2° On vend actuellement dans tous les bazars des jeux de construction très intéressants, dans lesquels on donne l'image d'une construction quelconque et toutes les pièces qui la composent. Les enfants, en même temps qu'ils s'amusent à reconstituer un édifice, exercent leur patience, leur œil, leur main et leur goût. Nous ne saurions donc trop recommander ce genre d'amusements.

3° *Monsieur le recteur n'aime pas les o : que lui offrirez-vous pour son déjeuner ?*

Chaque joueur doit trouver un aliment dans l'orthographe duquel n'entre point la lettre *o* ; exemple : de la viande, de la salade, du beurre, etc. Tout joueur qui ne trouve pas ou qui se trompe donne un gage, c'est-à-dire un objet qu'il ne retire qu'après avoir accompli une pénitence. Cet objet peut être un mouchoir, un couteau, une toupie, etc.

Lorsque le jeu est épuisé et que monsieur le recteur n'a plus faim, on retire les gages. Un des joueurs prend un gage dans sa main et le tient caché ; les autres joueurs, à tour de rôle, indiquent le prix du gage, c'est-à-dire la pénitence. Le propriétaire du gage doit, par exemple, aller embrasser bonne maman, ou Minet, ou Médor ; tirer trois fois la langue, etc.

4° *Dans mon corbillon*
 Que met-on ?

Tous les joueurs doivent trouver un nom commun d'objet terminé par *on*, comme *cornichon*, *mouton*, *bouton*, etc. Celui qui ne peut trouver donne sa langue au chat et remet un gage à l'un de ses camarades. Les gages se retirent comme dans le jeu précédent.

5° *Sans* t,
 Que sentez-vous ?

A tour de rôle, les joueurs indiquent un nom commun ne contenant pas la lettre *t*, comme chaise, bureau, chapeau. Des gages sont infligés et retirés comme il a été dit plus haut.

6° Un élève écrit sur un tableau noir, ou sur une feuille de papier, un nom commun d'objet usuel, en changeant l'ordre des lettres. Ainsi, le mot *pipe* devient *ppei*, ou *ipep*, ou *piep*. Le joueur qui devine le premier a le droit d'écrire un mot à son tour.

92. — Le flottage d'aiguilles.

On prend une aiguille, une épingle, un bouton, voire même une pièce de monnaie de cinquante centimes, et on les pose délicatement sur l'eau pour les faire flotter : tous ces objets tombent au fond.

On met alors horizontalement sur le liquide une

feuille de papier à cigarette et sur cette feuille on place l'objet à faire flotter : après un court moment, le papier sera mouillé et s'enfoncera au fond du vase, laissant à la surface de l'eau l'objet qu'il supportait.

Dans ces expériences, les objets doivent être bien propres et n'avoir aucun point humide.

93. — Un bouchon entêté.

Plaçons horizontalement sur une table une bouteille en verre ; mettons dans l'intérieur du goulot de cette bouteille un morceau de liège et soufflons sur ce dernier pour le faire entrer : ce vilain bouchon fera beaucoup de difficultés pour pénétrer dans la bouteille, et poussera l'inconvenance jusqu'à nous sauter à la figure. Remettons-le en place, et soufflons doucement, bien doucement, nous réussirons sûrement :

Patience et longueur de temps
Font plus que force ni que rage.

94. — Les petits avaleurs de ruban.

Le nombre des joueurs est indéterminé. Chacun d'eux prend un ruban d'un mètre de longueur, et met une extrémité de ce ruban dans sa bouche. Il s'agit alors, sans s'aider de ses mains, de rouler ce ruban dans la bouche jusqu'à ce qu'il y soit entré complètement.

Les enfants, placés en rond, font de singulières grimaces, qui excitent mutuellement leurs rires et les obligent quelquefois à lâcher le ruban. Celui-ci doit, dans ce cas, être ramassé avec les lèvres seules. Le premier joueur qui a réussi à placer son ruban dans

la bouche gagne l'enjeu des autres. Le dernier est obligé de doubler sa mise.

Pour agrémenter ce jeu, on peut blanchir la figure des exécutants avec de la farine, et leur noircir le bout du nez et le menton avec du charbon ; mais alors la permission de *petite mère* est indispensable.

95. — Le cache-cache tampon.

Le tampon est le plus souvent un mouchoir roulé. Un joueur est chargé de cacher le tampon dans l'intérieur d'une pièce, mais à proximité de la main, par exemple, derrière un meuble, sous une chaise, etc. Un autre joueur se tient dans la pièce voisine, pendant que le premier cache le tampon. Cela fait, on appelle le chercheur, qui se met immédiatement en quête.

Si le chercheur reste quelque temps sans obtenir de résultat, on le renseigne ainsi sur la proximité du tampon ; s'il en est très éloigné, on lui dit : *Tu gèles* ou *tu trembles ;* au contraire, s'il en est très près, on lui dit : *Tu as chaud*, ou *tu brûles*.

Lorsqu'il parvient à découvrir le tampon, le chercheur est remplacé dans son rôle par son partenaire.

Quand les joueurs n'ont qu'une pièce à leur disposition, ce qui arrive fréquemment, le chercheur se place face au mur, dans un angle de la pièce, pendant que son compagnon cache le tampon ; mais, comme il peut entendre les allées et venues, on le trompe en allant successivement en plusieurs endroits.

CHAPITRE IX

JEUX DE HASARD

96. — Bataille !

On se sert d'un jeu de cartes complet, et chaque carte est comptée pour sa valeur ordinaire. Les deux joueurs en prennent chacun une moitié, distribuée au hasard. Ils conservent leur paquet dans la main gauche et jouent la carte du dessus. Celui qui a tourné la plus forte carte ramasse les deux cartes et les met au-dessous de son paquet. Puis le jeu continue.

Lorsque les deux cartes jouées sont semblables, que ce sont, par exemple, deux as, deux dix, etc., il y a *bataille !* Dans ces conditions, les joueurs retournent chacun une nouvelle carte, et celui qui a la plus forte ramasse le tout. Il se produit quelquefois plusieurs batailles de suite.

Le jeu est terminé quand un joueur a perdu toutes ses cartes.

97. — Le désespoir du maître d'études.

Les écoliers pratiquent quelquefois ce jeu pendant les études, ce dont nous ne les félicitons point. Deux voisins, aimables compères, prennent des plumes métalliques comme enjeux. Le premier laisse tomber sur son pupitre les plumes formant la mise de son

camarade et la sienne : celles qui sont sur le dos lui appartiennent. Le deuxième joueur saisit les autres, et joue à son tour, en ayant soin de ramasser les plumes qu'il a gagnées.

Lorsque toutes les plumes sont enlevées, on recommence la partie, à moins toutefois que les joueurs n'aient été interrompus par leur surveillant. Cela arrive.

98. — Le loto.

Fig. 19.

Le jeu de *loto* (fig. 19) n'est signalé ici qu'à titre de pure indication, et nous passerons sous silence les règles de ce jeu, parce qu'elles sont assez longues à expliquer et que d'ailleurs on peut se les procurer aussi facilement que les objets qu'elles concernent.

Le loto se joue, le soir, en famille et présente un assez grand intérêt.

CHAPITRE X

JEUX DIVERS

99. — La marelle assise.

Les joueurs, au nombre de deux, tracent sur une table, avec de la craie, un carré avec ses diagonales et la croix (fig. 20). Le point d'intersection des diagonales se nomme *lune*. Le premier joueur prend trois jetons de même couleur ; le second prend également trois jetons semblables entre eux, mais n'ayant pas la même couleur que ceux de son camarade. Chacun alors, à tour de rôle, place un jeton sur une encoignure de son choix. Lorsque les six jetons sont posés, on les déplace, un à la fois ; mais il est interdit de les faire passer par-dessus un autre jeton.

Fig. 20.

Le talent du joueur consiste à mettre ses jetons en ligne droite et à empêcher son partenaire d'obtenir lui-même ce résultat. Pour gagner la partie, il suffit, par conséquent, d'arriver le premier à mettre ses jetons sur la même ligne droite.

100. — Le colin-maillard à la silhouette.

Le joueur chargé d'être le patient se place le dos à une fenêtre, dont on pose un des rideaux sur sa figure,

ce qui gêne ses yeux, restés découverts. Ce rideau ne doit pas être trop transparent. Dans le milieu de la pièce, on met sur une table une bougie allumée ou une lampe sans abat-jour. Chaque joueur doit passer entre la lampe ou la bougie et le patient. Or la lumière de la bougie ou de la lampe dessine sur le rideau la silhouette du joueur qui passe. A l'examen de cette silhouette, le patient essaye de deviner le nom du joueur qu'elle représente.

Les joueurs ont le droit de modifier leur ombre en changeant de coiffures, de vêtements, etc.

Le passant qui est reconnu par le patient remplace celui-ci dans son rôle.

101. — Le marchand de beurre.

Quatre joueurs sont acheteurs de beurre ; un cinquième en est vendeur. Tous les autres sont des pots remplis de beurre. Les pots sont assis sur leurs talons ; ils passent leurs mains sous leurs jarrets, et leurs bras, forcément arqués, représentent les anses des pots à beurre. Les acheteurs viennent ensuite faire leurs acquisitions. Ils sentent le beurre, le goûtent, le trouvent bon ou mauvais ; mais généralement ils font des affaires. Alors l'acheteur et le vendeur prennent le pot à beurre chacun par une anse, et le transportent chez l'acheteur, toujours domicilié à proximité.

Il arrive souvent qu'une anse casse et que le pot tombe sur le côté. Dans ce cas, il est mis au rebut, à moins que le vendeur ne consente à faire une diminution sur le prix de sa marchandise.

102. — Les métiers.

S'il est un jeu qui met en éveil l'esprit d'observation des enfants, c'est assurément le jeu des *métiers*. Ils s'y livrent entièrement, tellement il flatte en eux l'instinct d'imitation. Voici en quoi consiste ce jeu.

Quatre joueurs conviennent entre eux d'exercer un métier ; puis, sans mot dire, ils se mettent à l'ouvrage. Quatre autres joueurs, placés auprès des premiers, les observent et cherchent à deviner le métier qu'ils font. S'ils trouvent le nom de ce métier, les rôles sont renversés.

Il va sans dire que les joueurs qui travaillent doivent faire les gestes des ouvriers qu'ils représentent, et ne point se contenter d'une série de grimaces incohérentes. Ainsi les forgerons se tiennent en face d'une enclume imaginaire, chauffent le fer, et le martèlent à coup redoublés. De même, le tailleur est assis les jambes croisées et tire l'aiguille, etc.

103. — La main chaude.

Le jeu de la *main chaude* (fig. 21) comprend un joueur passif, un patient et des frappeurs.

Le patient s'incline de manière que sa tête soit cachée dans les mains ou dans la veste du joueur passif. Il a soin de mettre sur son dos sa main ouverte. Un des joueurs frappe alors légèrement dans cette main. Si le patient indique celui qui a frappé, il cède sa place à ce dernier. Dans le cas contraire, il replace sa main et continue à recevoir les coups de ses camarades.

Lorsque deux joueurs ont frappé successivement sans que le patient ait eu le temps de nommer le premier, le deuxième devient patient.

Le jeu de la main chaude exige de la bonne foi de la

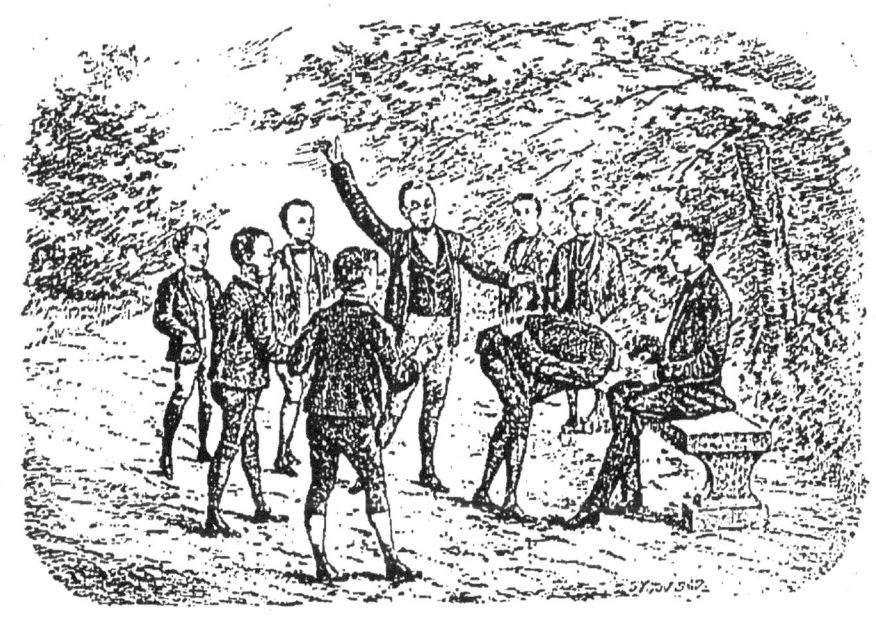

Fig. 21.

part des frappeurs, car le patient n'a aucun moyen de contrôler s'il a deviné juste. D'un autre côté, le patient n'est pas un souffre-douleur, et ses camarades ne doivent pas choisir sa main pour exercer leur force. On joue pour s'amuser, non pour se faire mal.

104. — Le cache-cache, Nicolas.

Les joueurs doivent être vêtus d'un sarrau ou d'une blouse. Ils se mettent en rang, le dos au mur, dans l'intérieur d'une salle. Chacun retrousse son sarrau de façon qu'il forme une sorte de bourse. Le joueur le plus grand prend un objet désigné d'avance, et

connu de tous, comme un couteau, une bille, un porte-monnaie, etc. Il plonge alors dans chaque bourse la main contenant l'objet, en disant :

> Cache-cache, Nicolas ;
> Si tu l'as, tu le garderas.
> Si tu ne l'as pas,
> Tu ne le garderas pas.

L'objet se trouve forcément placé dans un des sarraux. Un autre joueur, le devin, qui assistait à l'opération, examine les figures de ses camarades, et, suivant son inspiration, désigne celui qui possède l'objet. Ce dernier ouvre alors sa bourse. Si l'objet se trouve dedans, il prend la place du devin, et le jeu recommence. Il en est de même s'il y a eu erreur de la part du devin, qui conserve son poste tant qu'il n'a pu trouver un remplaçant.

105. — Pigeon vole !

Ce jeu convient surtout aux tout petits enfants. Les bambins se placent autour d'une table sur laquelle ils posent l'index de la main droite. L'un d'eux, chargé de diriger le jeu, lève le doigt en disant : *Pigeon vole !* Tous ses camarades doivent lever aussitôt le doigt. Ils doivent également lever le doigt chaque fois qu'un oiseau est nommé. Au contraire, si celui qui dirige le jeu cite un nom d'objet inanimé, ou d'animal dépourvu d'ailes, les joueurs doivent laisser leur doigt sur la table. Dans l'un et l'autre cas, ceux qui ont violé la règle donnent un gage.

On peut modifier ce jeu de diverses manières.

1° Les joueurs qui se sont trompés, après avoir donné un gage, continuent leur erreur, c'est-à-dire lèvent le doigt lorsqu'on nomme un objet ne pouvant

voler, et font le contraire quand on nomme un oiseau.

2° Au lieu de lever le doigt, les enfants, debout en rond, sautent sur la pointe des pieds aussi haut qu'ils peuvent. Le chef de jeu se place au centre de la ronde, et saute lui-même comme ses compagnons.

106. — Les castagnettes.

On trouve des castagnettes chez tous les bimbelotiers. L'amusement qu'elles procurent est assez monotone et ne convient qu'à un seul individu. Les enfants peuvent cependant, avec un peu d'exercice, arriver à exécuter des roulements et des mouvements de marche.

107. — La savate.

Les joueurs, aussi nombreux que possible, sont assis par terre, sur un parquet ou sur une simple planche en bois, et adossés à un mur. Ils rapprochent leurs talons à environ quinze centimètres de leur postérieur et font toucher leurs genoux. Ils forment ainsi, avec leurs jambes repliées, une sorte de galerie obscure dans laquelle ils font circuler, avec leurs mains, un objet quelconque appelé *savate*. Un joueur, qui remplit le rôle de chercheur, a pour mission d'arrêter la savate au moment de son passage sous un des autres joueurs assis. Celui sous lequel la savate a été arrêtée devient chercheur à son tour.

TABLE DES MATIÈRES

AUX ENFANTS. 5

I^{re} PARTIE

JEUX EN PLEIN AIR

CHAPITRE PREMIER

JEUX D'ADRESSE

1. — La balle aux pots.	7
2. — La crosse ou criquet.	8
3. — Le massacre des innocents.	9
4. — La rangette.	10
5. — La balle cavalière.	11
6. — La balle en l'air.	12
7. — Le biribi.	12
8. — La bloquette.	13
9. — La tapette.	13
10. — La chique.	14
11. — Le cahin-cahot.	15
12. — Les boules de neige.	16
13. — Le casse-caillou.	16
14. — La chèvre.	17
15. — Le cochonnet.	18
16. — Le hoch.	18

17. — Le malin. 19
18. — Le palet ou bouchon. 20
19. — La plume. 21
20. — La pirouette. 22
21. — Le mail. 24
22. — La massue. 25
23. — La toupie. 26
24. — La toupie à fouet ou sabot. 26
25. — La raquette. 27

CHAPITRE II

JEUX DE COURSE

26. — Les barres. 28
27. — La biche au bois. 29
28. — La cligne-musette courante ou cache-cache. . 30
29. — La cligne-musette ouverte. 31
30. — Le chemin de fer. 31
31. — Les éperviers. 32
32. — Le chat et la souris. 32
33. — L'aiguille. 33
34. — Le chat coupé. 33
35. — La cligne au bois. 34
36. — Le loup. 34
37. — Les glissades. 35
38. — Le marchand d'oiseaux. 35
39. — Les quatre coins. 36
40. — Le jugement dernier. 36
41. — L'homme noir. 38
42. — Le cerceau. 38

CHAPITRE III

JEUX DE FORCE

43. — Le brise-chaîne ou souche. 39
44. — Le cheval fondu. 39

45. — Le traîneau. 41
46. — Les régates. 41
47. — La corde. 42

CHAPITRE IV

SAUTS

48. — Le père Loriot. 43
49. — Le saut de mouton en longueur 44
50. — Le saut de mouton volant. 45
51. — La marelle. 45
52. — Le chat perché. 47
53. — Le saut à la corde. 48

CHAPITRE V

RONDES

54. — Compère Guilleri. 50
55. — Le chat et la bergère. 53
56. — Les deux châteaux. 55
57. — Le pont d'Avignon. 57
58. — Prom'nons-nous dans les bois. 59
59. — Les écus de la boulangère. 60
60. — La reine en sabots. 61
61. — Le Petit Chaperon rouge. 62
62. — Les lauriers sont coupés. 65
63. — Giroflé, girofla. 66
64. — Savez-vous planter les choux ? 68
65. — Le chevalier du guet. 69
66. — La bonne aventure. 71
67. — La reine Margot. 73
68. — Le pont du Nord. 74
69. — La tour. 76
70. — Le furet. 78

CHAPITRE VI

JEUX DIVERS

71.	— Le colin-maillard.	80
72.	— Le colin-maillard à la baguette.	80
73.	— Les couleurs.	81
74	— Le loup ou la queue leu leu.	82
75.	— Le cerf-volant.	83
76.	— L'escarpolette.	85

IIᵉ PARTIE

JEUX D'APPARTEMENT

CHAPITRE VII
JEUX D'ADRESSE

77.	— L'adresse française.	87
78.	— Les bulles de savon.	88
79.	— La course de Polichinelle.	88
80.	— Le verre d'eau renversé.	89
81.	— Les quilles.	89
82.	— Le sou percé.	90
83.	— La peau de vache de Didon.	90
84.	— Le feu dans l'eau.	91
85.	— Un trou dans une épingle.	91
86.	— Le bourdon.	93
87.	— Les osselets.	93
88.	— Le tonneau.	94
89.	— Les grâces.	94
90.	— Le bilboquet.	95

CHAPITRE VIII
JEUX DE PATIENCE

91.	— Le casse-tête.	96
92.	— Le flottage d'aiguilles.	97
93.	— Un bouchon entêté.	98
94.	— Les petits avaleurs de ruban.	98
95.	— Le cache-cache tampon.	99

CHAPITRE IX

JEUX DE HASARD

96. — Bataille !
97. — Le désespoir du maître d'études.
98. — Le loto.

CHAPITRE X

JEUX DIVERS

99. — La marelle assise.
100. — Le colin-maillard à la silhouette.
101. — Le marchand de beurre.
102. — Les métiers.
103. — La main chaude.
104. — Le cache-cache, Nicolas.
105. — Pigeon vole !
106. — Les castagnettes.
107. — La savate.

Poitiers. — Typ. Oudin et Cie.